U0053803

旅遊新思維
New Travelling

李憲章/著

孟　樊/策劃

出版緣起

　　社會如同個人，個人的知識涵養如何，正可以表現出他有多少的「文化水平」（大陸的用語）；同理，一個社會到底擁有多少「文化水平」，亦可以從它的組成分子的知識能力上窺知。眾所皆知，經濟蓬勃發展，物質生活改善，並不必然意味這樣的社會在「文化水平」上也跟著成比例的水漲船高，以台灣社會目前在這方面的表現上來看，就是這種說法的最佳實例，正因為如此，才令有識之士憂心。

　　這便是我們——特別是站在一個出版者的立場——所要擔憂的問題：「經濟的富裕是否也使台灣人民的知識能力隨之提昇了？」答案

恐怕是不太樂觀的。正因為如此，像《文化手邊冊》這樣的叢書才值得出版，也應該受到重視。蓋一個社會的「文化水平」既然可以從其成員的知識能力（廣而言之，還包括文藝涵養）上測知，而決定社會成員的知識能力及文藝涵養兩項至為重要的因素，厥為成員亦即民眾的閱讀習慣以及出版（書報雜誌）的質與量，這兩項因素雖互為影響，但顯然後者實居主動的角色，換言之，一個社會的出版事業發達與否，以及它在出版質量上的成績如何，間接影響到它的「文化水平」的表現。

　　那麼我們要繼續追問的是：我們的出版業究竟繳出了什麼樣的成績單？以圖書出版來講，我們到底出版了那些書？這個問題的答案恐怕如前一樣也不怎麼樂觀。近年來的圖書出版業，受到市場的影響，逐利風氣甚盛，出版量雖然年年爬昇，但出版的品質卻令人操心；有鑑於此，一些出版同業為了改善出版圖書的品質，進而提昇國人的知識能力，近幾年內前後也陸陸續續推出不少性屬「硬調」的理論叢

書。

　　這些理論叢書的出現，配合國內日益改革與開放的步調，的確令人一新耳目，亦有助於讀書風氣的改善。然而，細察這些「硬調」書籍的出版與流傳，其中存在著不少問題，首先，這些書絕大多數都屬「舶來品」，不是從歐美、日本「進口」，便是自大陸飄洋過海，換言之，這些書多半是西書的譯著，要不然就是大陸學者的瀝血結晶。其次，這些書亦多屬「大部頭」著作，雖是經典名著，長篇累牘，則難以卒睹。由於不是個人的著作的關係，便會產生下列三種狀況；其一，譯筆式的行文，讀來頗有不暢之感，增加瞭解上的難度；其二，書中闡述的內容，來自於不同的歷史與文化背景，如果國人對西方（日本、大陸）的背景知識不夠的話，也會使閱讀的困難度增加不少；其三，書的選題不盡然切合本地讀者的需要，自然也難以引起適度的關注。至於長篇累牘的「大部頭」著作，則嚇走了不少原本有心一讀的讀者，更不適合作為提昇國人知識能力的敲門磚。

基於此故，始有《文化手邊冊》叢書出版之議，希望藉此叢書的出版，能提昇國人的知識能力，並改善淺薄的讀書風氣，而其初衷即針對上述諸項缺失而發，一來這些書文字精簡扼要，每本約在五萬字左右，不對一般讀者形成龐大的閱讀壓力，期能以言簡意賅的寫作方式，提綱挈領地將一門知識、一種概念或某一現象（運動）介紹給國人，打開知識進階的大門；二來叢書的選題乃依據國人的需要而設計的，切合本地讀者的胃口，也兼顧到中西不同背景的差異；三來這些書原則上均由本地學者專家親自執筆，可避免譯筆的詰屈聱牙，文字通曉流暢，可讀性高、更因為它以手冊型的小開本方式推出，便於攜帶，可當案頭書讀，可當床頭書看，亦可隨手攜帶瀏覽。從另一方面看，《文化手邊冊》可以視為某類型的專業辭典或百科全書式的分冊導讀。

我們不諱言這套集結國人心血結晶的叢書本身所具備的使命感，企盼不管是有心還是無心的讀者，都能來「一親她的芳澤」，進而藉此

提昇台灣社會的「文化水平」，在經濟長足發展
之餘，在生活條件改善之餘，在國民所得逐日
上昇之餘，能因國人「文化水平」的提昇，而
洗雪洋人對我們「富裕的貧窮」及「貪婪之島」
之譏。無論如何，《文化手邊冊》是屬於你和我
的。

孟 樊

一九九三年二月於台北

序　言

　　台灣兩千萬人口當中，可能僅十萬人有興趣「解構主義」、「後現代」……的理論或內容。可是在這兩千萬人中，至少有五百萬人擁有出國旅遊的意願與興趣；而且每一年，也至少有一百萬以上的人口，將這興趣化為實際行動。

　　因此，當這本書所要呈現的，是關於「旅遊」這種極其普遍，而且大眾化的行為時，除非先將寫作目標設定在僅供旅遊業者或相關科系學生等少數特別人士閱讀，否則不管談起旅遊的觀念、技巧、方法……都應該寫到可以讓大多數人很容易看懂，甚至很有興趣地讀下去，才能發揮旅遊書的最重要功能——供大眾

有效使用！

　　以上以紋，正是筆者多次修改大綱，最後決定以本書所呈現的形式，來撰寫此書的最重要「思維」依據。

　　本書所寫的「旅遊新思維」，主要是想傳達可以在九〇年代有效執行的「參團自助遊」概念。為了方便讀者瞭解執行要領，書中特別舉出諸多可見的「實例」來分析，並對執行這概念的方式和程序，提出有系統，並且實際、可用的「思維」法則。

　　這些思考方式，或許您過去從未知曉；也或許雖然知道，卻未必明白得很透澈……可是，這每一項思維，都跟一趟旅遊能否玩得很成功、盡興，有直接的關係。

　　如果您能依書中的思維途徑，再激發出個人的「新思維」，讓自己做出更省錢、省時、省事，亦充分達成個人旅遊目的的旅行，那更是筆者所希冀的！

李憲章　謹誌

一九九三年八月三十一日於台北

目　錄

出版緣起　3

序言　9

導讀　15

第一章　關於「參團自助遊」的思考　19

一、何謂「參團自助遊」？　20

二、爲何從事「參團自助遊」？　22

三、參團自助遊的操作型式？　26

四、那些人可做參團自助遊？　28

第二章　執行「參團自助遊」的整體思維程序　31

一、先搜集相關旅遊資訊　32

二、決定是否從事「參團自助遊」的思維

程序　35

第三章　瞭解旅行團行程特質的基本思維　41

一、旅行團的類型　42

二、東北亞：單國定點式─「主題」旅遊團

44

三、東北亞：跨國多點式─「親子」旅遊團

46

四、東南亞：多國多點式─「全覽型」旅遊

團　48

五、東南亞：單國定點式─「海島」旅遊團

52

六、太平洋：單國跨點式─「海島」旅遊團

53

七、太平洋：單國多點式─「區域性」旅遊

團　55

八、美國：單國多點式─「區域性」旅遊團

58

九、大陸：單國多點式─「全覽型」旅遊團

60

十、大陸：單國多點式—「主題」旅遊團
　　63

十一、歐洲：多國多點式—「區域性」旅遊
　　團　66

第四章　解析旅行團每日行程的意涵　71

第五章　參團自助遊每日實況報告　107

結　論　131

導　讀

　　不管出國旅遊的動機爲何，最後完成旅遊行爲的方式，應該可簡單歸納成「自助」與「參加旅行團」兩大類。

　　「自助」旅遊在時間上較無壓迫感，但執行時的麻煩與困難度，確實讓多數國人望而怯步；「參團」旅遊可以減省許多安排上的困擾，可是在團體行動的約制下，能否滿足團內每一不同成員的旅遊需求，還是頗有疑問。

　　所幸九〇年代起，國內的「自助」與「參團」旅遊方式，均開始產生「質」變——自助旅遊變成執行時更簡便的「半自助」；旅行團也從過去走馬看花式的遊法，漸漸轉換成內容上

比較有重點的「主題團」。而後者的高度進化，
正是筆者「新思維」萌芽的主因。

　　本書所寫的「旅遊新思維」，主要是想傳達
在九〇年代的現在，可以有效執行的「參團從
事自助遊」的概念。筆者對它的定義是：在旅
行團所排定的既有行程架構下，選擇恰當時機
脫離團體做個人自助式的遊覽，以同時獲取參
團與自助旅行的優點，並儘量降低兩者的弊
害。

　　再說得更明白些：就是在主要的交通行程
上（例如從台北飛到倫敦，或是從羅馬搭車到
巴黎）跟著旅行團移動；在每一主要停留城
市，也使用它所安排的旅館。但一到旅遊時間，
除非您確實想跟團體出遊，否則一律脫團做自
助式的遊覽。甚至還可以做出在中途離團、行
程結束後離團，或事先飛到當地等著旅行團來
會合……等等大動作的自助行動。如此，既能
享受參團在食、宿、交通，甚至急難救助上所
提供的方便；又可在過程當中，不受團體束縛
而自在遊覽。

　　不過得事先說明：並不是每一個旅行團都
有「參團自助遊」的操作空間。至於判別某一
個旅行團能不能讓您如此「操作」的技巧，也
是本書所要告訴您（更重要的是讓您也來一起
思維）的主要內容。

　　在本書第一章中，筆者首先開宗明義地闡
述「何謂參團自助遊」，幫您分析「為何要從事
參團自助遊」，以及告訴您「那些人可做參團自
助遊」。到了第二章，則直接介紹「決定您是否
從事參團自助遊的一連串思維程序」。每一個
人都可以據此思考，幫自己決定要不要這樣
做，以及想這樣做之後應該如何計畫。

　　可是將「參團自助遊」納入思考的大前提
是：您得先充分瞭解參加旅行團旅遊的種種情
況——甚至要比打從一開始想參團的人。瞭解
得更多、更透徹，才能「既參團又自助」得起
來。因此在第三章裏，筆者用頗大的篇幅幫您
分析各地區、各種不同主題旅行團的行程特
質。論述當您看見行程時，必須馬上瞭解的資
訊，以及可以據此引伸出的思維。雖然書中無

法詳細寫出每一種旅行團的行程，但您絕對可以用這樣的思考方式，去瞭解每一項既有的行程，並研判出該行程對您的利弊得失。

到了最重要的第四章，則更仔細地針對某一旅行團的每日行程演練，讓您深入瞭解其中「奧妙」，並引導您該如何從中找出可以發揮的空間裏，改換成「參團自助遊」的型式。就算您最後什麼也不去執行，只要瞭解這些元素，都可讓您對旅遊有更進一步的認識。

最後一章是筆者在東南亞做參團自助遊的實戰過程，讀過之後，或許您將更瞭解參團自助遊的旅遊型式，以及真正執行之時，可以從中獲得的樂趣與方便。

第一章
關於「參團自助遊」
的思考

　　出國旅遊的方式有許多，您可以參加比較
省事、省力的「旅行團」，可以選擇「自助」或
「半自助」的方式，更可以從事本書所強調的
「參團自助遊」。

　　首先您一定得認清：任何一種旅遊型式，
都只是爲了達成「個人旅遊目的」的手段而已。
您本來就應該選擇一種既能達成旅遊目的，又
最合乎旅遊效益的型式。至於本書所介紹的「參
團自助遊」，很可能就是一種可以讓您玩得更
省錢、省力，而且更有效率的九〇年代嶄新旅
遊概念。

一、何謂「參團自助遊」?

「參團自助遊」的簡單定義是:在旅行團所安排的行程架構下,選擇恰當時機脫離團體,做個人自助式的遊覽。

如果您曾參加過旅行團,說不定看過其他團員這樣做,或許您自己就曾做過這樣的旅遊。但筆者所闡述的「參團自助遊」,外在的表現方式,雖然也是脫離團體而自由行動,但內在精神與整個計畫的程序,卻未必與您所想的「參團自助遊」相同。

最重要的是:它還包括從您產生出國旅遊動機,並且決定將其付諸實施後所展開的一連串周密「思維」行動。一趟完美的參團自助遊,執行過程中應該有下列三項特徵:

(1)剛決定出國旅遊時,「參團自助遊」只是您也可能去執行的方式之一。您必須

就個人旅遊目的，廣泛搜集當時的旅行情報，將「參團自助遊」、「自助」旅行，或者是純粹的「參團」放在同一個天平上思考，來評估各項利弊得失。

(2)決定採用「既參團又自助」的方式後，對於您想要參加團體行程，必須有一套周密完整的「脫團」自助計畫。並且，您還得充分瞭解自己為何如此安排的原因。「參團自助遊」絕不是等到參團後，再來見機行事，偶爾自助之。

(3)在團體開拔出國後，從事參團自助遊的人能夠針對行程中事先無法預知的「變數」，臨時更改原先設定的自助計畫，以獲取當時對自己所產生最大旅遊效益。

最後，您幫自己所擬定的「參團自助遊」，應該是一項可以配合您的旅遊目的，又可在不超越個人能力範圍內，儘量獲得「參團」與「自助」旅遊的雙重優點，並且儘量減低兩著弊害的旅行方式。

二、爲何從事「參團自助遊」？

　　要不是可以省錢、省事、省力，又可玩出自己的樂趣來，根本沒有執行「參團自助遊」的必要！

　　參團自助遊的省錢關鍵在於「參團」。當您計算旅費時，會發現以一樣的交通、食宿條件遊玩下來，由衆人共同分擔成本的旅行團，確實比純自助遊省錢。撇開那些「賣人頭」的超低價位旅行團不提；好些正派經營的旅行社所籌畫的旅遊團體，包括食、宿、交通、門票的總團費，只比您自己所訂購的當地來回機票高不了好多，其差額絕對不夠應付行程中您自行預訂同等級的旅館所支付的費用。

　　此外，在參團旅行的過程中，您不必擔心今夜能不能找到旅館，又不必爲如何從甲城市移動到乙城市而煩心……反正一切旅行手續都有人替您處理。像這樣可以省錢、省事、省力

的旅行，都是你不應該放棄「參團」思考的原因。

但參團之後的麻煩是：既受行程安排的時間限制，亦受到團體行動的束縛，遊玩起來綁手綁腳，實在難以盡興……而這也是您在參團之後，必須再想辦法做「自助」旅行──也就從事所謂的「參團自助遊」。

或許您此時已經想到：想省錢、省力，又不想被行程綁手綁腳，不是可以做「半自助」旅遊嗎？這也是現今所流行的「機票加上酒店」的半套裝旅遊。

半自助，固然可改善參團與自助遊的許多缺點，但它在旅遊效益與執行的困難度上，的確有幾點不如參團自助遊的地方。

第一，半自助旅遊幾乎都以「城市」為活動定點，即便在行程上也可再加上另一個可搭飛機前往的城市，變成「雙城記」的包裝，但主要還是每個不同定點的內部與週邊旅遊。不像旅行團般，因為是在「線」與「面」上行走，可以讓旅遊者看見及得到比較豐富的旅遊內

容。

　　第二，一位參團自助者，因為體力不濟、心情不佳……等突發因素，想要暫時放棄自助行動時，仍有團可庇蔭——他只要跟著旅行團遊玩就好了。但半自助遊者則無退縮空間。

　　第三，在處理通關、交涉……等等煩人的旅遊的手續上，半自助旅遊者所得到的幫助，遠比參團者為少。而且半自助旅遊者在旅途中，缺乏可以不斷幫您解決問題的導遊或領隊。

　　第四，由於有旅行團的幫襯，許多人可以從事各種層次不同但卻可儘量滿足各人旅遊目的的參團自助遊；但卻不是每一個人都有辦法從事到了當地一切大多得靠自己的半自助旅遊。

　　讀到這裏，或許您對參團自助遊已經有比較深入的瞭解，但您或許也會疑惑：既然參團，又要自助，豈非自相矛盾？難道這樣不會損及彼此的利益嗎？

　　如果您仔細研究過現今的旅行團，就會發

現它和十年前、五年前不太一樣。九〇年代以
後的旅行團，旅遊規劃在變（變得更有主題，
區隔更多）；行程安排也在變（交通或參觀時間
調整得更合理、更具彈性），這些都可以讓想做
參團自助遊的人，更容易地在行程裏找到可以
做自助旅行，又不太損及參團利益的行動空
間。

　　不過，絕不是每一個團（或每一種行程）
都變得很完美，這到底該如何判別，稍後將再

・愈是旅遊高手，愈能有效地執行「參團自助遊」。

另闢篇章詳述。現在要特別提醒您的是：就算
參團自助遊，還是會產生損及「參團利益」的
缺點，但其他的旅遊方式，也同樣有本身的缺
點。主要還是看您如何去調和，使利與害儘量
不相衝突。

　　總而言之，參團自助遊是一項具有「宏觀」
企圖的旅遊行動，決定是否採用該項旅遊法，
萬萬不能單獨計較每日行程的得失──而是必
須以完成整個旅遊計畫時，所能獲得的整體效
益為考量依據。

三、參團自助遊的操作型式？

　　最簡單的參團自助遊作法是：跟著旅行團
一起出發，也跟著回來，只是行程當中，按照
個人事先擬定的自助計畫進行遊覽。

　　比較困難一點的是：除了在行程當中按計
畫自助外，最後在行程結束時，不跟團回來，
自己留下做純自助的遊覽。

　　再困難一點的是：前面都是參團又自助，但在中途就完全脫離團體，自行做自助式的遊覽。

　　最難的是：前面做自助旅行，可是在行程中的某一點，與事先就報好名但到那個時候才出發的旅行團在國外會合，再展開既參團又自助的遊覽。甚至，您可將前面數種特性相互結合，安排成更複雜但是讓您獲得個人所要的最大利益的行程。

　　例如：先跟甲團，利用該團的機票飛到歐洲的倫敦，一到立即脫團，自行前往英國北部的約克、艾丁堡；回到倫敦後，再跟同一旅行社剛剛抵達的乙團會合，然後在乙團前往義大利、瑞士的行程中，做既參團又自助的旅覽；中途可以在義大利、瑞士就脫離團體，再次做純自助遊，也可跟到最後一站的巴黎，再脫隊留下。

　　在這樣的操作中，許多關於行程的安排環節與價錢，除了自己得先瞭解外，也必須跟旅行社確認。當您所參加的團超過兩個時，更要

注意這個團是否真的可以成行。這一切在擬定
整個參團自助遊的計畫時，必須事先考慮進
去。

　　由此例可看出，一位參團自助遊者可以安
排出無數種個人精心搭配的操作型式。他只是
將旅行團的套裝旅遊，當成自己可在旅遊中的
資源來運用，而不是被它所限制。不過不管如
何搭配，一定要注意所有的策畫，都是為了省
錢，和讓您旅遊時更方便省事。

四、那些人可做參團自助遊？

　　每一位參團的人，都可在參團的同時做自
助遊。每一位做參團自助遊的人，也應該要在
參團之前，便先做出脫團自助遊玩的計畫。這
計畫或許每人不同，而且計畫的層次與每一個
人所能執行的圓滿程度，亦有高下之別，但只
要是能夠在一開始完整地搜集資訊，充分瞭解
全局，並且按自己的能力與意願規畫參團與脫

團的行動，都可算是一種能幫自己爭取到最大旅遊效益的「參團自助遊」。

　　筆者認為，愈是旅遊高手，愈應該去思考自己做「參團自助遊」的可能性。因為能執行一趟很完美的既「參團」又「自助」計畫的人，本身不但能做純自助式的旅遊，還得明白旅行團的行程規劃，以及真正參團旅遊時可能發生的種種情況——他甚至要比打從一開始就想參加旅行團的人，瞭解得更透徹才行。

　　不過，就算您覺得個人自助的能力實在有限，只要您肯按以下各篇所寫的思維程序與要領，去逐步思考、計畫，還是一樣可以做雖然發揮的較少，但比純粹的參團，可以帶給自己更多效益的參團自助遊。

第二章
執行「參團自助遊」的
整體思維程序

　　大多數人出國旅遊，總有個人想透過旅遊達成的目的。您應先充分瞭解旅遊目的，再依個人允許付出的時間及預算，選擇可以達成該目的的「地區」。也或許，這地區本身就是您的旅遊目的，您想出國，只不過想去那裏走一走、看一看而已。

　　總之，當旅遊的「地區」浮現腦海後，就該進一步確認自己該以怎樣的「方式」進行旅遊——是自助？參團？還是做參團自助遊呢？

　　筆者雖然很鼓勵各位從事參團自助遊，但絕不希望您冒然投入此陣營。您必須先透過一連串思維程序，才能做下最後決定。

一、先搜集相關旅遊資訊

您所要搜集的資訊有兩種：第一種是您所欲前往的旅遊地區的基本資料；第二種是旅行社在當地所安排的套裝旅遊行程。

第一種資料，可以從書店所販售的旅遊書得到。不過，即便是介紹相同地方（例如都是法國或都是巴黎）的旅遊書，所提供的資訊亦有差別。原則上，您應該購買兩本，第一本較偏重於實用性，例如有很清晰的地點，有完備的交通指南、飲食、天候資訊，以及各景點的概略介紹。第二本則應比較偏重於人文性，除了歷史與文化外，對當地的每一景點都應該要有更深入的描寫。

讀過這兩本書（至少讀兩本）後，可以讓您更瞭解當地到底有些什麼、您想去那些景點參觀，以及該怎麼去。這雖是比較偏重於「自助旅遊」部分的準備，但也可讓您比較有概念

地去研判您所要搜集的第二種資料——當地的
旅行團或半自助旅遊的行程。就算您心中已打
定主意要做自助旅遊，也不要放棄搜集行程的
動作，因為，您在讀過之後，或許可以幫您找
到更理想、更省錢的「既參團又自助」的旅遊
方式。

　　各大書店皆有販售的《博覽家》旅遊雜誌，
就是瞭解各旅行社大致行程內容的好地方。但
比起每月出刊的旅遊雜誌，報紙的旅遊廣告欄
所刊的行程則更具時效性。另外，由旅行社所
辦的旅遊說明會，也可讓您獲得許多重要的參
團資訊。

　　不過，刊登在廣告上的都只是「大致」行
程，對於您覺得任何有參團可能的行程，都要
再打電話給旅行社(通常一併附於廣告欄內)，
索取更詳細的行程說明書，以供研判。任何旅
行社都很樂意免費提供相關的資料。

　　有一點得說明的是：您個人想旅遊的地
區，未必與旅行團的活動區域完全相符。例如
您想去德國，但多數的德國行程，卻都是和奧

・充分瞭解您想要旅遊的地區，才能有效地展開「思維」功
課。

　　國相連。其實在這時候，您可以先分析在該行
程在德國的旅遊比重。任何以德為主，以奧（或
其他歐洲國家）為輔的行程，都可列入您的收
集目標。

　　最後，您至少得讀完前述的實用類、人文
類這兩種旅遊書，並取得相同地區（或是亦包
括週邊區域在內）至少三種不同詳細參團行
程，才算完成前置作業，接下來，您可開始按

部就班地思考：自己該以「何種型式」執行讓
您獲益最多的旅遊？

二、決定是否從事「參團自助
遊」的思維程序

　　以下各項思維的前提，是在您對自己所想
前往地區的旅遊特色、風景內容、交通情況已
有最基本的瞭解與掌握，並且還得用一種不排
斥「參團」旅遊的心態去思考，才能有效果地
展開。

**思維 1：解讀當地各旅行團行程的特質，並瞭
解其差異性**

　　任何旅行團的特質，包括它在行程安排上
的優缺點，都可以直接從行程表中「讀」出。
除了讀之外，您還得拿一份地圖，以不同顏色
的筆畫出行程動線，瞭解每個團在操作上的差
異。

　　除非是中途使用的交通工具有飛機、火
車，或是巴士等明顯區別，否則畫在地圖上的

動線一般差異不大。倒是在每個城市停留幾夜，以及是早上進入城市或是晚上住進城市比較重要。如果您覺得自己這方面的「功力」仍有待加強，下一章將再針對此項思維，提供更深入的探討與分析。

思維 2 ：分析旅行團的行程安排，與個人的旅遊目的或期望的衝突點

　　當您確定自己是因某種旅遊目的前往某地區時，應該很明白自己到底想在當地該玩什麼，以及大致得停留多久的時間。可是按照旅行團的行程旅遊下來，必定與原先設定的旅遊目標有差距，到底差距多少，應在此刻立即思考清楚。

　　這一環節，通常也是旅行團最弱的地方。表面上，旅行團所安排的都是當地最重要的風景名勝，也是多數人最可能前往旅遊的地方。但在每一定點的旅遊時間上或方式上，卻未必能滿足旅遊者。尤其是在須要更多的時間與心情去感受的先進國家，例如歐洲和日本……等等，此種缺憾尤為明顯。

思維 3：針對旅行團的行程安排，個人可以如何更改？

更改行程的最大原則是：每夜盡量使用旅行團所安排的飯店，以及在城市與城市之間的運輸，儘量利用旅行團所提供的交通工具。

以單日的更改來說，您可將旅遊變成：早上在飯店用過早餐後，搭旅行團的車到第一參觀點脫團，以下皆自行參觀，然後自己回旅館睡覺。如果您有本事「順道」回到中午或晚上時旅行團所安排的餐廳跟著一塊用餐，當然更理想。

若以整體的行程來說，您可以變成：整個行程結束後，自己在最後一個定點城市留下；可以變成讓自己預先飛到行程的第一個城市，等旅行團前來會合，或在行程中途跟旅行團說再見（須先研究可以退回多少團費）等等。

當您做計畫時，最好不要出現下述情況：在參團中途（注意：不是前、後），自己得長途跋涉前往另一城市去和旅行團會合。因為這對您參團所能享受的既有權益有很大的影響。

思維 4：對於您更改過的行程，和不方便更改的部分，個人的接受程度如何？

將團體遊覽更改變成「自助遊」後，很可能就得自行付費。對於多花的這些錢，您覺得是否划算，應先做一衡量。理論上，沒有實在改不掉的行程，只有在更改後會對參團權益有多大影響的考量。另外，那些不方便更動的行程，可能對您造成多大的困擾，也應該思慮清楚，並瞭解自己能否接受這樣的安排。思維3與思維4，正是讓您決定該不該從事參團自助遊的關鍵。

思維 5：就目前已知的得與失，研究以何種方式旅遊最能滿足期望、合乎效益

自助、參團，或者既參團又自助……只是您可以應用的旅遊方式之一。任何決定都要以利、害的得與失來衡量。

每一種型式的旅遊，都有其先天上不可克服的缺點，您最後決定採行的方式，未必很完美、很理想，但它一定必須是：依目前情況研判，可以讓您損失最小、獲益最大的型式。

思維 6 ：擬定個人在參團中的自助計畫

　　參團自助遊的計畫，包括整體行程結構的
安排（例如是在中途就離開旅行團，或是等行
程結束後再脫團……），以及每一日的細部旅
遊計畫。

　　在這裏面您所執行的「自助」程度，第一
是看您能做到多少，第二是在您既有的能力之
下，有做到多少的意願。通常能力愈強、執行
意願愈高的人，整體的行程計畫就可做到愈完
善。至於個人在參團中的自助計畫該如何擬
定，和其中思考關鍵，將於本書的第四章以實
例詳細說明之。

第三章
瞭解旅行團
行程特質的基本思維

　　要「參團」做自助遊，首先就得瞭解旅行團。任何一個旅行團，都有其之所以如此安排行程的原因。主宰行程的因素包括：飛機的起降地、班次、旅館的價格、景點多寡、當時的旅遊趨勢……等等考量。

　　由於消費者所拿到的旅行團行程，已經是一個既定的「套裝」產品，因此您再去特別分析行程裏所包括市場因素並無多大意義。

　　重要的是：您必須在看見任何您有興趣參加的行程時，都要能很快地捉住重點，閱讀出該旅行團的特質，才能有效地判斷出自己能在裏面擁有多少「參團自助遊」的空間。

一、旅行團的類型

　　旅行團可大致區分爲兩大類型：一種是以「地區」爲導向，在該地區內安排行程；另一種則是以「主題」爲導向，就主題之所需，選擇適當的景點來排定行程。

　　前者的地區，可能以「洲」爲單位，或者是以特定的某個「國家」爲單位。但以「單國」爲主的旅行團，並不一定可做出該國的全覽。而以「洲」爲主軸的旅行團，多數僅旅遊該洲的某一部分。例如：歐洲十七天團，主要偏重於中歐、中西歐或中南歐。因此若想逛完包括北歐、東歐、蘇俄在內的歐洲，可能得參加行程長達三十多天的歐洲團，或是將兩個歐洲團的行程銜接遊覽。但這樣超長天數的參團旅遊下來，到後來必然累得索然無味，現在的旅行社也很少再安排這種超長天數的行程。

　　至於以「主題」爲號召的旅行團，多數配

合「時節」，例如春天的賞櫻團、夏天（暑假）的親子團、秋天的賞楓團、冬天的賞雪團……也有些旅行團跟「活動」、「慶典」有關，例如「花之博覽會」的日本團、「梵谷兩百年祭」的荷蘭團，或是到東南亞小島戲水的主題團。

　　不管任何類型的主題團，都不太可能安排出不合乎經濟效益的旅遊動線，因此主題所涵蓋的地區，多以相鄰近爲主，例如將荷蘭、法國的美術館串聯；或將德國、奧地利的音樂相關主題，安排成一個可以出團的套裝行程。您需要特別注意的是：有些主題團，其實只是讓「地區」團再增加一些賣點的噱頭——它同樣是在那個地區遊覽，只不過是其中的一、兩天從事主題性的活動而已。

　　以下，筆者分別就東北亞、東南亞、太平洋海域、美國、大陸、歐洲……等不同地區的十種旅行團行程，逐一解析其特色。不過得先說明：即便其中「自助」的施展空間不大，並不代表這就是一個不妥當的行程。

二、東北亞：單國定點式
「主題」旅遊團

團名：日本「上高地」賞楓五日遊

第一天：台北搭機至名古屋。

第二天：由名古屋乘巴士經「高山」前往上高
　　　　地。

第三天：上高地賞楓。

第四天：上高地搭巴士到東京。

第五天：東京搭機回台北。

看見行程，您應該馬上體會的重點

(1)擁有很明確的主題：到上高地賞楓。

(2)旅遊天數很短，極易抽空前往。但也因天數
　　短，實際能用於上高地賞楓的時間僅有完整
　　的一天。萬一當日天候不佳，無可應變。

(3)第二天和第四天，可能得耗費很多時間於巴
　　士上。

(4)只是因搭機之需要才進出東京與名古屋，並

未於當地安排遊覽行程。

(5)其中只有第三天才擁有「參團自助遊」的施
展空間。

┌─────────────┐
│ 再引伸出的思維 │
└─────────────┘

　　定點式主題團的天數通常都不長，因此該
定點「距離」國際航線班機降落機場的遠近相
當重要。上高地就屬比較遠的定點。若參加以
京都為主、奈良為輔的定點式主題團，就有較
充裕的時間滯留於主題中。

　　其他偏重於定點式的日本團（例如「立山
黑部團」）亦有和上高地團相同的情況。不過，
近年來以「包機直飛」的方式所成立的小區域
旅遊團（例如「鹿兒島團」），就能解決地方過
於偏遠而搭車費時，或是再轉機費事的交通困
擾。

三、東北亞：跨國多點式 「親子」旅遊團

團名：韓、日親子團九日遊

第一天：台北搭機至漢城。

第二天：遊覽漢城之「景福宮」、「樂天世界」 與「華克山莊」。

第三天：由漢城搭機至日本熊本，再轉機至福 岡。

第四天：九州搭船至大阪。夜宿船上。

第五天：由大阪搭巴士至姬路。

第六天：由姬路搭巴士經瀨戶大橋前往「雷歐 馬世界」，住宿板出。

第七天：自板出搭巴士前往「栗林公園」遊覽， 再乘船赴京都。

第八天：遊覽京都名勝，再搭巴士前往大阪。

第九天：大阪搭機回台北。

看見行程，您應該馬上體會的重點

(1)總天數雖不算長，卻可以同時遊玩日、韓兩個國家，對小孩而言可能比只去一個國家更具吸引力。

(2)韓國的實際遊程僅有一天，而且僅在漢城遊覽。

(3)日本的行程雖安排七天，但因進出九州、本州、四國三大島的許多地方，交通上必然耗費不少時間。例如第三日幾乎就是在機場與天空度過。

(4)遊程中使用交通工具極其繁複。小孩夜宿船上的適應性應先考量。

(5)受多數孩子喜愛的「遊樂園」型景點，只有韓國的「樂天世界」與日本的「雷歐馬世界」，其餘各景點的旅遊主題，未必全然適合小孩。

(6)其中只有第二天擁有「參團自助遊」的施展空間。

再引伸出的思維

　　在航程較短的東北亞或東南亞做親子遊，

比起飛去遙遠的美國或歐洲輕鬆。但許多親子遊的行程通病是：安排參觀的地點與純屬大人的行程差異不大，或者是在行程中花費太多的交通時間。難怪有人批評：台灣所辦的，根本不是眞正的親子團。

其實，絕不是沒有適合親子遊的行程。在今年暑假所推出的親子團，便能將農場、牧場、博物館、公園、遊樂園……等不同參觀主題，選擇其中一至二項做爲行程主軸，或是將這些特點穿插混合於同一行程裏。

當你想帶自己的孩子出去時，一定要有能力識破行程中的可議之處。

四、東南亞：多國多點式「全覽型」旅遊團

團名：新、泰、港九日遊

第一天：台北搭機至新加坡。

第二天：全日遊覽新加坡之「飛禽公園」、「聖淘沙」……

第三天：遊覽新加坡之「紅燈碼頭」、「植物園」
　　　　……等景點，然後搭機至曼谷。

第四天：遊覽曼谷之「水上市場」、「玉佛寺」
　　　　……等地，再搭車前往「芭達亞」海
　　　　灘過夜。

第五天：搭船前往外海，並進行各項水上活
　　　　動。夜間於「芭達亞」看秀。

第六天：遊完「東芭樂園」後，搭車回曼谷。

第七天：由曼谷搭機至香港。

第八天：全日香港市區觀光。

第九天：香港搭機返台北。

看見行程，您應該馬上體會的重點

(1)可以想成「九日遊覽三國」，但更正確的說法
　應該是「兩個城市國家」加上「一個國家的
　局部」。

(2)在香港與新加坡，都有超過一日以上的停留
　時間，而泰國的總行程更有四日之多。

(3)由遠而近，以順暢的旅遊動線串聯全程。其
　中唯有往返「芭達亞」時車程重複。

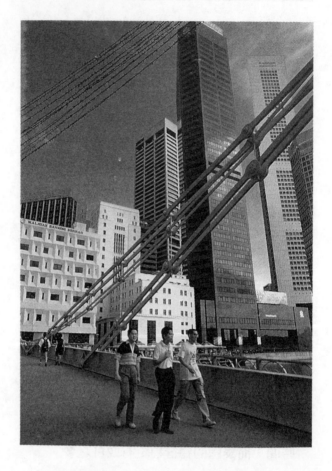

．新加坡雖然是個國家，但在旅遊上的定位只不過是一個城
　市。

(4)以飛機做爲跨國的交通工具固然省時，但前
　　往機場、辦手續、等候登機的繁瑣過程，亦
　　將耗去不少時間。

(5)其中在第二、五、八天，都擁有「參團自助
　　遊」的施展空間，另外在第七天可伺機而動。

再引伸出的思維

　　　一次想去很多國家是旅遊者很難破除的虛
榮心，所以這種多國多點式「全覽型」旅遊團
將永遠存在。

　　　東南亞的香港和新加坡雖是一國，但也不
過是一座大型城市。就算是一個完整的國家，
但這種團所安排的通常也只是去首都，或是由
首都延伸出的另一處中、短距離的風景名勝而
已。不過多數東南亞的旅遊團都很愛做這種跨
國多點式的安排，例如將「印尼」加「新加坡」，
「馬來西亞」加「新加坡」，或是「泰國」加上
「香港」。因爲大多數參團的消費者都喜歡自
己的行程看起來豐富些。

五、東南亞：單國定點式
「海島」旅遊團

團名：「蘭卡威」五日遊

第一天：台北搭機至檳城。

第二天：由檳城搭機至蘭卡威。

第三天：全日於蘭卡威自由活動。

第四天：由蘭卡威搭機至檳城。

第五天：檳城搭機回台北。

看見行程，您應該馬上體會的重點

(1)目標是前往「海島」休閒，但因航線未通，必須在檳城轉機。

(2)檳城的遊覽時間爲半天，蘭卡威遊玩時間爲一天半至兩天半，但這不是絕對的，詳細情況需配合兩地間班機的時間而訂。

(3)海島度假的感覺是否完美，與所使用的飯店特質有密不可分的關係。

(4)其中只有第三天擁有「參團自助遊」的施展

空間。

再引伸出的思維

　　利用很短的時間，去一個定點做休閒式的
旅遊，是未來的重要旅遊趨勢。蘭卡威是一個
很單純的旅遊主題，但因沒有直飛的班機，所
以一定得在馬來西亞另外尋找一個轉機點。目
前所使用的轉機點不外乎「檳城」與「吉隆坡」
兩處。

　　如果就是想去「風光明媚的海濱」度假這
一主題相當明確，利用「檳城」轉機比「吉隆
坡」合適。若能在檳城安排靠海的度假旅館，
則更合乎整個休閒主題的一致性。關於旅館事
宜，可以先跟旅行社查詢。

六、太平洋　單國跨點式
「海島」旅遊團

團名：關島、塞班五日遊

第一天：台北搭機至塞班島。

第二天：旅覽塞班島風光，午餐後自由活動。

第三天：塞班島搭機至關島，並展開市區觀
　　　　光。

第四天：全日參加關島各水上活動。

第五天：關島飛返台北。

看見行程，您應該馬上體會的重點

(1)由起始地直接飛往目的地。

(2)在一趟旅遊中，安排兩個相距不遠的海島，
　　並以最快速的交通工具——飛機銜接各段路
　　程，做跨島遊覽。

(3)每一小島均安排有當地的參觀行程，以及充
　　裕的自由活動時間。

(4)一定得先查詢使用的飯店，以及各項需自己
　　付費的水上遊樂項目。

(5)其中只有第二天下午和第四天，擁有「參團
　　自助遊」的施展空間。

┌─────────────┐
│ 再引伸出的思維 │
└─────────────┘

　　同樣是海島的「琉球」與「巴里島」，亦有
直飛班機。能夠一下機就迎向當地風景與燦爛

陽光，絕對比在機場等待轉機更能充分引爆休閒度假的愉悅情緒。

　　去小島度假需要參團嗎？只要能訂好旅館，其實無此必要。至於究竟只去一個海島，還是一趟連去兩個較好，每個人看法不同。不過可以肯定的是：當你想去兩個島嶼時，參加旅行團會比個人自助遊方便些。

七、太平洋　單國多點式「區域性」旅遊團

團名：東澳（大堡礁）八日遊

第一天：台北搭機至雪梨。

第二天：全日雪梨市區及港灣觀光。

第三天：由雪梨搭機飛往凱恩斯，乘船遊覽熱帶雨林。

第四天：遊覽凱恩斯野生動物保護區，及乘船遊覽大堡礁。

第五天：由凱恩斯搭機飛往布里斯本，享受農莊生活情趣。

第六天：前往「黃金海岸」旅遊，可從事各項
　　　　水上活動，並於睹場小試手氣。

第七天：遊覽「黃金海岸」附近之牧場。品嚐
　　　　澳洲本土牛排大餐。

第八天：前往布里斯本搭機返台。

看見行程，您應該馬上體會的重點

(1)以澳洲東部為主的區域性行程。

(2)城市和城市間的交通，以飛機為主，最後由
　　中途點布里斯本離境，省去折回雪梨搭機的
　　時間。

(3)在凱恩斯及「黃金海岸」兩大旅遊重點地區，
　　均有較充裕的停留時間，來從事各項具有特
　　色的觀光活動。

(4)從農莊到牧場，從海岸地帶、礁石地帶乃至
　　熱帶雨林，各項遊法全都包括在行程內。

(5)如此精緻、密集而且省時、省事的行程，所
　　需繳付的團費絕對高於一般的東澳區域性旅
　　遊團體。

(6)其中在第二天擁有「參團自助遊」的施展空

間。但在第五、六、七天均可伺機而動。

再引伸出的思維

　　對沒有特殊需要（例如想在大堡礁戲水三日）的遊客來說，這是一個既能把握住當地主要風景特色，又可多元化遊玩的行程。不過，這絕不是東澳的唯一行程，對其中某些旅遊項目沒興趣的人，一樣可以另覓行程較「普通」、價錢較便宜的團體。

　　能在如此短的天數中，安排這許多不同的遊法，除了該地真擁有這樣的特色外，主要還是這旅行團只選擇澳洲東部的幾個景點串聯遊覽，而不是將東澳各地全部納入行程中。如果某位來到東澳的自助旅遊者，也想做出如此多元化、密集化的旅覽時，他得耗費多少時間去安排旅遊和交通事宜呢？

八、美國　單國多點式
「區域性」旅遊團

團名：美西精華十二日遊

第一天：台北搭機飛往漢城，再轉機前往檀香山。

第二天：整日遊覽檀香山各風景名勝。

第三天：檀香山飛往舊金山。

第四天：整日遊覽舊金山各風景名勝。

第五天：由舊金山搭巴士前往優詩美地國家公園，續往佛瑞斯諾。

第六天：由佛瑞斯諾搭巴士經卡利哥前往拉斯維加斯。

第七天：全日於拉斯維加斯自由活動。

第八天：由拉斯維加斯搭巴士前往洛杉磯。

第九天：前往環球製片廠遊覽。

第十天：前往狄斯耐樂園遊覽。

第十一天：由洛杉磯搭機飛返台北，夜宿機上。

第十二天：抵達台北。

看見行程，您應該馬上體會的重點

(1)去程得轉機，但以檀香山為中途停留點，可減少長途搭機的疲憊。回程則直飛台北。

(2)主力行程安排於美國西岸，以巴士做城市銜接另一個城市的工具，不原路折返的「圓圈式」的旅行。

(3)在每一主要城市的停留時間至少一天，但前往該城市所耗交通時間亦頗具份量。

(4)你只是經過「優詩美地」國家公園的部分，絕不是去觀賞全域風景。

(5)對多數沒有超高賭興的人，所謂拉斯維加斯一整日自由活動，可能會改換成其他得另外付費的旅遊行程。

(6)其中第二、四、七天都擁有「參團自助遊」的施展空間。在第九、十天可伺機而動。

再引伸出的思維

美國如此之大，想一次遊完實在困難。因此像美西、美東等區域性團體，便可每次花比

較少的時間，然後逐次遊完美國。這種區域性旅遊團體，也有延伸到加拿大的行程，但旅遊總天數大約得再加上三日。

通常，遊完全程後再脫團投奔住在美國親朋好友的人頗多，因此從那個城市離開美國頗為重要。在各旅行團的行程中，有從舊金山或是洛杉磯離開的，也有不經過夏威夷，或回程停留東京轉機的團隊，可選擇的自由度相當豐富。

如果覺得團隊所安排的城市停留時間不夠，亦可脫團留下來自己玩。但脫團的城市最好就是你搭機離境的城市。

九、大陸　單國多點式
「全覽型」旅遊團

團名：大陸精華十二日遊

第一天：台北搭機飛香港，再轉機往桂林。

第二天：乘船旅覽漓江。

第三天：桂林市郊攬勝，再搭機往北京。

第四天：遊覽紫禁城、頤和園。

第五天：遊覽長城、明十三陵。

第六天：北京搭機飛往南京。

第七天：南京乘火車往無錫。

第八天：無錫乘火車往蘇州。

第九天：蘇州乘火車往上海。

第十天：上海乘火車往杭州。

第十一天：遊覽西湖及市區名勝。

第十二天：杭州搭機飛香港，再轉機回台北。

・選擇各區之精華旅遊，是目前大陸團的安排趨勢。

看見行程，您應該馬上體會的重點

(1)在短短十二天中，將旅遊觸角延伸到諸多大
　陸主要城市。

(2)最北的北京和最南的桂林兩個單點，以飛機
　進出縮短交通時間。從南京到杭州，則以火
　車逐點串連，順向做線型遊覽。

(3)有的城市停留兩日，有的只有半日……就每
　一個城市的規模和停留時間而言，能旅遊的
　空間都不算大。

(4)在香港轉機後，便直飛旅遊點桂林，回程時
　亦從杭州直飛香港，而不是再折回上海搭
　機，也不是經廣州轉機或轉火車，動線安排
　十分順暢。

(5)其中只有第四及第十一天，擁有「參團自助
　遊」的施展空間。

再引伸出的思維

　　大陸團的旅遊天數已經愈來愈短，初開放
時動輒十五、六天的行程，市面上已較少看到，
將沿海重點城市一網打盡的長天數旅遊團，現

在多已濃縮成十二天的精華團。

　　此種全覽式的旅遊團，比較適合第一次進大陸，又想多跑一些城市、多看一些東西的遊客。如果想以同樣的行程做自助遊，沿途不斷換旅館、載運行李到機場或車站、訂車票等瑣事，絕對使人受不了，其之弊害，可勝過自助遊者可幫自己在每一個地方多安排點時間的優點。

　　已參加過這種團的遊者，下次再前往大陸時可考慮參加「區域性」的主題旅遊團，讓自己玩得更深入些。或是更進一步利用到每一區域的機會，脫團在這趟還沒玩夠的每一個當地城市多做停留。

十、大陸　單國多點式 「主題」旅遊團

團名：絲路之旅十二天

第一天：台北搭機飛香港，再轉機往廣州。

第二天：廣州搭機飛往烏魯木齊。

第三天：由烏魯木齊搭巴士前往南山，再折返
　　　　烏魯木齊。

第四天：由烏魯木齊搭巴士前往天池，再折返
　　　　烏魯木齊。

第五天：由烏魯木齊搭火車前往吐魯番。

第六天：由吐魯番搭火車前往柳園，再搭巴士
　　　　前往敦煌。

第七天：遊覽敦煌之「莫高窟」、「月牙泉」。

第八天：敦煌搭火車前往嘉裕關。

第九天：由嘉裕關搭飛機前往蘭州，展開市區
　　　　遊覽。

第十天：由蘭州搭巴士前往炳靈寺遊覽，再折
　　　　返蘭州。

第十一天：蘭州搭機飛往廣州。

第十二天：廣州搭機飛香港，再轉機往台北。

看見行程，您應該馬上體會的重點

(1)這是一個中型天數的區域性遊程。

(2)以「絲路」的主題特色，串聯起各景點。

(3)在烏魯木齊、敦煌、蘭州三地，安排較充裕

的遊覽時間，並以定點幅射的方式，串聯起
附近之景點。

(4)除巴士外，另使用火車爲行程中之重要交通
工具，可得另一種不同的搭車情趣。

(5)無多大「參團自助遊」的施展空間，最多只
是在烏魯木齊及蘭州停留時可以爲之。但選
擇這樣的團，本就爲彌補自助遊所帶來的可
能困擾。

再引伸出的思維

　　似乎有不少人有「去偏遠落後地區最好參
加旅行團，去文明先進地區則不一定要參團」
的觀點。從旅遊的經濟效益來說，這個觀點完
全正確。在大陸的遍遠地區旅遊，例如：遊覽
張家界，或做西南少數民族的探訪，參團能帶
給你在交通和住宿上的莫大方便。不過，比這
更重要的是在心理上有跟團比較不會「出事」
的安全感。

　　一般偏重區域性旅遊的團體，在每一定點
都會有較充裕的停留時間。事實上多數沒有特

殊需求（如到當地繪畫、搜集資料）的旅遊者，
也是在重複相同的行程。以近年來頗流行的遊
覽長江三峽爲例，不管自助遊或參團者，都是
坐在同一條船上，做相同的遊法。

十一、歐洲　多國多點式
「區域性」旅遊團

團名：歐洲十二日遊

第一天：台北搭機至阿姆斯特丹。

第二天：全日遊覽阿姆斯特丹。

第三天：由阿姆斯特丹搭車至比利時布魯塞
　　　　爾，再前往德國科隆。

第四天：搭船遊覽萊茵河，然後搭車前往海德
　　　　堡。

第五天：由海德堡搭車至瑞士盧森。

第六天：遊覽盧森及鐵力山。

第七天：盧森搭車至日內瓦。

第八天：先遊日內瓦，然後再搭車前往法國巴
　　　　黎。

第九天：全日遊覽巴黎名勝。

第十天：遊凡爾賽宮，下午自由活動。

第十一天：由巴黎搭機至阿姆斯特丹，再轉機
　　　　　直飛台北。

第十二天：抵達台北。

看見行程，您應該馬上體會的重點

(1)這是一個中型天數的歐洲旅遊團，行程偏重
　　於中西歐。

(2)遊覽的國家雖包含荷、比、德、瑞、法，但
　　仍以首都為主。其中德國、瑞士兩國的行程
　　安排頗有變化，除了去的城市較多外，亦有
　　登雪山和乘船遊河兩種安排。

(3)由阿姆斯特丹進入，再由巴黎轉機從阿姆斯
　　特丹回。中途就相鄰近的國家，安排線型的
　　遊覽路程。以「巴士」做為主要的交通工具。

(4)有幾日得長途搭車。但在搭車之後，在阿姆
　　斯特丹、盧森和巴黎安排有停留時間較長的
　　定點式遊覽。

(5)在第二、九、十天，擁有「參團自助遊」的

施展空間，停留於盧森的時間可伺機而動。

再引伸出的思維

　　歐洲太大，而且值得參觀的事物太多，時間上您很難一次遊完。如果您有興趣分區逐次遊覽歐洲，而且是參團遊覽的話，首先要注意：這次參團所去的地方，與下回可能要參加的旅行團，在景點的安排上是否會重疊，重疊的地方又有多少。

　　雖然歐洲有許多城市值得一去再去，但多數旅遊者的心態，總想再去些「新」的地方。因此，當您考慮參加歐洲的團時，最好能從一而終地選定同一家旅行社，讓旅行社先幫您做出路線與景點的區隔，您只須逐次選團參加即可。

　　國內所辦的歐洲團有一個很叫人感覺可惜的地方是：在每一個定點的停留時間都太短。短到叫人無法細細品味歐洲的美感。雖然也有只去一個國家的「單國精華遊」旅行團，但行程安排上仍舊是在那個國家的許多不同城市間

寄　　信誼基金出版社　營業部收

台北市羅斯福路 3 段 88 號 5 樓之 6

１０６-□□

廣　告　回　信
臺灣北區郵政管理局登記證
北台字第 8719 號
免　貼　郵　票

FAX：（　　）

電話：（　　）　　宅（公）

職業：

　　　縣市
　　　鄉鎮
　　　市區

姓名：

地址：

（請由此對摺裝訂寄回，謝謝！）

「趕路」。這跟去了好幾國，但每一國只去一、兩個城市的「多國精華遊」一樣，都是遊玩起來會讓人覺得很趕、很累的行程。

第四章
解析旅行團
每日行程的意涵
（以歐洲團為例）

　　瞭解各種旅行團基本行程特質後，或許您已經可就個人的旅遊動機，選擇出「就算不滿意，但還可勉強接受」的團體。但在做出「最後要以何種型式出國旅遊」的決定前，您還要根據旅行社所提供的每日行程細節，再做一次更周密的思考。

　　在本章的思維功課中，除了得知悉旅行團如何安排每一日的旅遊細節外，更需深入解析這樣安排所代表的旅遊意義。唯有如此，您才不會一時大意選錯團，並且可以從既有的固定行程中，做出將來可以執行，甚至可以很容易、很有效率執行的「參團自助遊」計畫。

　　以下，就以一九九三年英航假期中的歐洲十五天精華團為例。一切介紹行程的說明文字，均以該公司所印行的目錄為版本。

第一天：台北—香港—倫敦

集合於桃園國際機場，專人辦理出境手續後，搭機經香港飛往英國首都——倫敦，夜宿機上，於次日抵達。

思維1：直飛的英亞航，與其他必須中途轉機的航空公司有何差別？

　　理論上，直飛所耗的時間總是比轉機少。但更重要是：直飛可以讓行李遺失的機率降低到幾乎不可能發生。此行程為直飛，中途雖停降，但不換飛機。

思維2：研究各家從台北「直接」飛往歐洲的航空公司在台北的起飛時間？

　　第一天就這樣去掉了，能夠愈早起飛，對消費者應該愈有利。

　　一般來說，以搭乘中午或下午的班次最

佳。搭飛機不同於搭火車，您得先長途跋涉到機場，再辦一大堆煩人的登機手續。若是搭乘早上的班機，行程將變得很匆促。

思維 3：英航的總飛行時間，與航程中過境停留的次數及等待時間？

因為時差的關係，總飛行時間不容易從時間表上明確算出，最好直接請教航空公司。過境等待的次數與時間，當然是愈少愈好。除非所停留機場的免稅店很值得一逛。但請記得在夜航時，不會有開門的免稅店。

思維 4：英亞航所使用的機型？

目前以波音七四七四百型為最佳。此型飛機續航力極佳，若不考慮航空公司的因載客理由所安排的行程，搭乘此型機種中途的停降點亦可相對減少，節省飛行時間。

思維 5：英亞航機上的設備與服務？

設備與服務，各家航空公司的差異性並不大，主要是因機種而定。愈新、愈大的飛機，設備也會相對的較佳。

最重要的是客艙座位的大小。旅行團雖使

用經濟艙，但也有所謂豪華型（簡單說就是座位較寬敞）的經濟艙。體格壯碩的人，或是需要長程飛行時，應特別留意此點。

第二天：倫敦

因時差及飛行時間關係，上午抵達倫敦後接往英國皇室夏宮溫莎堡，遊覽堡內聖喬治教堂、政務廳及景觀優美的庭園，午後返回飯店休息以恢復長途飛行之勞累。

思維 1：清晨抵達倫敦的時間？

如果您只是隨團利用團體票的優惠，抵達以後自行安排行程的觀光客，便得留意能不能有效地接上前往市區的捷運系統的時間。若安排朋友接機者，這時間對朋友而言是否方便，亦需幫對方考量。

如果是搭計程車或願意在機場等待者，時間的差別便較不重要。

思維 2：倫敦的地理與氣候特性？

初到異地可能水土不服，因此開始旅遊的

第一日所前往地區，其緯度、季節、高度，應和遊客的原始居住地愈相似愈好。

思維 3 ：長途飛行後直接前往遊覽，體力能否負荷？

　　若不喜歡如此安排，趕快尋覓另一個直接前往旅館休息的旅行團。不過只要是早上抵達，通常不可能直接CHECK IN進飯店。除非是飯店房間正好空著，而他們又願意讓您立即住進去。

思維 4 ：該日直接前往的景點的旅遊特性？

　　有意參團者，最好能事先瞭解每一個前往景點的旅遊特性，尤其是下機後所前往的第一景點，更應瞭解透澈。因為剛經過勞累的長途搭機，因為您很可能無法適應當地的氣候或緯度，所以第一個前往的景點，以不浪費太多體力為最主要考量。例如，需要排很久的隊才進得去；地方很大，需要走很遠的路；必須走完全程，又無法中途折返；或是經常處於室外……的景點，就比較不恰當。當然，您也可以隨團前往，如果實在不舒服，就在車上休息或

在停車場附近觀光即可。

　　切記：您還有許多天可玩，第一天絕對不宜太累。

思維5：該日直接前往的景點，離機場多遠？交通上的「變化」如何？

　　溫莎離機場將近一小時的車程。覺得體力可能不勝負荷的人，正好可以利用這段時間在遊覽車上睡一個小覺。

　　如果前往的路途上又得換車又得搭船，能夠好好休息的可能性便大為降低。

思維6：中午吃什麼？

　　一般旅行團都是安排中式餐飲。對多數國人來說，在吃過一整天的機上飲食後，這一餐吃中國料理通常比西餐恰當。

思維7：下午休息時間的運用？

　　安排休息，其實也等於是自由活動。如果能不休息，就可以好好利用下午時間自行遊覽。雖然您是參團前往，但卻跟去當地做自助遊毫無兩樣。

　　若有自己行動的能力，行程上安排「休息」

與「自由活動」的時間，最好多多益善。若無此能力，則這樣的安排愈少愈好。

理論上，這段時間不應該有額外的「旅遊費用」附加在團費裏。不過，若是導遊或領隊安排（不管是團員要求或導遊、領隊希望團員參加），就得另外付費。

思維 8：第一日的夜間該做什麼？

這也是另一種自由活動。但如果白天已經玩得很累，此刻無論如何都該好好休息了。其實參加旅行團也等於是與自己的體力競賽，而且對多數人而言，絕對是項遠超過負荷的競賽，前面付出太多，後面就會很辛苦，不如一開始便妥善調節。

請立即思考

從下午到晚上，都是很理想的參團自助遊時間，請試著擬出自己想執行且不與第三日的既定遊程相衝突的計畫。

> **第三天：倫敦**
>
> 全日市區觀光：參觀存放英國皇室珠寶的倫敦塔、收藏古物民俗物品最富的大英博物館、白金漢宮前的御林軍交接儀式、英國國會、西敏寺及唐寧街、海德公園、亞伯特紀念塔。

思維 1 ：行程上的景點位於倫敦的那裏？

如果說要去參觀的甲景點在城東，然後乙景點又在城西，想在同一日參觀兩地時，中間所花費的搭車時間便相當可觀。

以本行程來說，海德公園與倫敦塔剛好位於倫敦的兩頭，但兩點的中間亦剛好參差著國會、西敏寺、大英博物館……等地，所以遊玩起來較不會讓人感覺一直在坐車。

思維 2 ：這些景點是否互相連結？

參加旅行團經常產生的一個情況是：您以為可以跑很多景點，可是這些景點根本相連在一塊。例如，一個重要的廣場附近，可能同時

有幾棟赫赫有名的建築物。因此，寫在行程上的景點名稱雖是一長串，但參觀起來在行動上卻遠不如您所預期的豐富。

　　關於此點，好壞各半。好的是可大量縮減車程。如果說省下的時間能完全用於參觀，而不是被導遊帶去從事您所不樂意的購物，那就非常完美。壞的是您會覺得自己有受騙之感！

思維 3：這樣安排會不會太多？

　　很少有敢安排「少」的旅行團，因為在行程上，去的景點多通常比較容易吸引顧客。事實上，安排的多與少倒不是主要的考慮因素，您還得經由底下的一連串思考，來瞭解究竟是多或少。不過以本行程來說，能安排完整的一天至少比半天（例如只有上午或下午）要好。您絕對可以在其他的行程中，找到只安排半天遊完倫敦市區的旅行團。

思維 4：到了景點，只是站在門外看？還是可
**　　　　以進去參觀？**

　　這是旅行團引人垢病的嚴重問題。參團者很多不滿因此而起。現在的旅行社大多會清楚

・對每一景點應先瞭解究竟是可入內參觀，抑或只能欣賞其
　外觀。

標示究竟是入內參觀，或僅是下車看外觀。

思維 5：可以入內參觀的景點，登堂入室的程
　　　　度如何？

　　載明可以入內參觀的倫敦塔，究竟是參觀
其中的幾個塔？若參觀教堂，是僅「進入」大
殿？還是可以參觀特別的個室，或是登上教堂
屋頂？礙於時間與門票（一個相同的地方，可
能需要買各種不同的票才能進入不同的區

域)，旅行團登堂入室的程度多半不高。

思維6：參觀景點的時間合不合乎您的需要？

　　旅行團在每一個地方的可能停留時間，都有案例可尋。例如，在倫敦塔的停留時間大概為一個小時；在國會議事堂可能只有十分鐘(因為只是欣賞外觀而已)。這些可以在決定參團前，先請教走過此行程的朋友，或是詢問旅行社的導遊。不過，您自己一定要先計算。假設一天跑五個景點的話，交通時間可得花多久；然後吃中飯又得耗去多少時間。此外，塞車或因為購物而減損的時間，也必須考量在內。以今日的八小時參觀行程來說，實際在景點內的參觀時間大約只有四小時。

思維7：行程上帶您去的景點，是不是您最想
**　　　　去的景點？**

　　旅行團所安排的，通常都是最著名的幾處景點，但不見得每一處都是您想去的(假設您已經瞭解那些景點的特性)。

　　如果不是，可以自行取捨，然後再按個人意願決定是要增加沒有安排在行程上的景點，

或是自行延長其中某些景點的參觀時間。

思維 8：對於今日的行程，您個人可以做到怎
**　　　　樣的改變？**

　　這是您在今後參團的每一日，都必須認眞
重複的重要思維。您可以忘記您是在參團，以
自己所擬定的計畫參觀倫敦。但對於這些改
變，您必須確切地考慮到自己是否有脫團執行
的能力。

　　今日這八項思維，都可應用於往後每一日
的參觀行程——尤其是整天都在同一座城市裏
面參觀的旅遊。以下各日，除非筆者覺得特別
重要，得再次提醒，否則將不再重複贅述相同
的思維。

| 請立即思考 |

　　整日跟著團走？上午先跟團，吃過午飯後
離開？還是——到達第一處景點，以旅行團所
購的門票入內後，隨即脫隊做整日的自助遊。
今日有相當充分的參團自助遊空間，您務必好
好研究，怎麼做最合乎您的旅遊動機。

第四天：倫敦—拿坡里—龐貝—蘇連多
餐後搭機飛往義大利南部的拿坡里，抵達後專車前往參觀埋沒地下兩千年之龐貝古城廢墟，續往音樂之鄉蘇倫多。

思維 1 ：搭飛機與搭車前往旅遊目的地時，在整體行程安排上的不同意義？

　　搭飛機最快，但登機、下機、領行李……等均頗費時，而且搭載過程中，看不到「風景」。這些是其不如機動車輛的地方。不過在做長距離的移動時，搭機還是比搭車要快。

思維 2 ：在倫敦的那一個機場搭飛機？

　　搭機前，得先瞭解這是國際線或國內線。國內線由於不需再次通關，時間上較充裕。此外，像倫敦這種國際性大都會，通常都有好幾個機場，其位置、距離都不相同。當您所設計的參團自助遊是自己前往機場與全團會合時，更需瞭解搭機機場的特性。

思維 3 ：從離開倫敦到進入拿坡里的總時間損

耗？

請再留意時間的損耗。從飯店到機場，在機場等待，搭機，以及下機後通關，這些都很花費時間。就算不包括搭機時間，其他時數至少也得耗去三個小時以上。查查時刻表上的飛行時數，就知道您今天還剩多少時間。最後，不要再忘記加上（或減掉）登機點與下機點這兩地間的時差。

思維 4：今日到底有沒有進入（能不能看見）拿坡里市區？

機場通常不會在市區，如果當夜又不住在該市的話，則很可能根本沒進入該市。如果您在拿坡里有很想去的景點，而且是想自助前往，這時在執行上就頗有困難。您在參團前就應先查閱地圖，瞭解拿坡里、龐貝城、蘇連多三地的相對關係，或是直接請教旅行社人員，到底有沒有進入拿坡里市區，以免判斷錯誤。

思維 5：所謂「夜宿蘇連多」的可能意涵？

住宿大城市與小村鎮的最大差別是：大城市的旅館較多，而且多集中在市區，因此你很

可能就住在市內，想要搭車、遊逛、購物都很
方便。但萬一所住為小村鎮，您很可能根本不
住在鎮內，而是住在離此數里之遠的郊外，想
做什麼都不很便利。

第五天：蘇連多——卡布里島——拿坡里——羅馬

早上搭船前往度假勝地卡布里島遊覽藍洞
迷幻夢境及島上綺麗風光（若浪大則改搭
纜椅登高），午後搭乘飛翼船至拿坡里港，
轉搭車前往永恆之城——羅馬。

思維 1 ：原先想不想去卡布里島？

　　有很多前往義大利的團，都以羅馬為最南
的極限，如果您根本就沒有興趣去卡布里島，
就不一定得參加此團。

思維 2 ：搭船遊覽的個人適應性？

　　不是每一個人都能不暈船，萬一當日風浪
不小，暈船的機率更高。可是前往卡布里島，
又非搭船不可。到底必須搭多久的船與個人的

忍受程度如何，請先考量。

思維4：若浪大，則改乘纜椅……的變更？

　　若認為搭船遊覽是行程中極其重要之事，就得特別留意事先已寫在行程中的可能變更情形。通常，這也意味著所搭的船不會太大。

　　一般說來，在南歐的義大利、希臘，風浪都不大，船隻停航的機率不高。

思維4：只是經過拿坡里，而不是遊覽拿坡里，您感覺如何？

　　又「經過」一次拿坡里，這回可是乘船進入。前面說過，機場大都不在市區，但港口的情形正好相反，所以看見市區的機率相當高。為何只是看見而不遊覽呢？難道拿坡里就這麼一無可取嗎？不過，這也是旅行團在行程上極容易出現的狀況。像昨夜的夜宿蘇連多，也未必代表您有機會到蘇連多遊覽。

思維5：究竟是在幾點進入羅馬市區？當日可不可能再去遊覽？

　　搭車前往主要的城市「定點」前，都會經過一些交通上必須經過的城市。像去蘇連多是

爲了前往卡布里島，到拿坡里是爲了來羅馬。
本團在上午先遊卡布里島，下午又得耗數小時
在巴士上，所以進入羅馬的時間應該已是晚
上，能再去夜遊羅馬的機會不大。

請立即思考

　　除了在卡布里島可自由活動外，今日幾乎
沒有自助遊的空間。若放棄該島，一來不合乎
經濟效益，二來自己前往拿坡里與團會合的過
程實在太麻煩。

　　不過，真想遊玩卡布里島的人，也可評估
先參團（至少多去了倫敦）至此，然後脫團住
下，再自行遊玩義大利的做法。您可以事先計
算比較一下，先參團再離開和純粹自助遊兩者
間的旅費差距。

第六天：羅馬

上午遊覽梵諦岡教皇國，參觀舉世無雙的
聖彼得大教堂，古羅馬名勝萬神殿、鬥獸
場、古市集廢墟、忠烈祠、許願泉、真理
之口……等。晚間享用義大利式晚餐，並
有葡萄美酒及民俗歌謠佐餐。

思維 1 ：就景點之安排，進行第三日第一至第
　　　　八項思維。

　　只要行程上安排以整天時間遊覽同一座城
市，而且當晚所住的旅館又與昨夜相同者，便
應重複進行一次上述思維過程。但在做第八項
的決定「如何改變行程」時，你應該先考慮以
下數點——

思維 2 ：瞭解一天逛倫敦與一天遊羅馬，對個
　　　　人的差異性？

　　每一個城市風貌不同，對每一個人的吸引
力也不一樣。因此想在一個城市留多久，每人
皆有意見。在歐洲旅行團的行程中，有的在羅

馬玩一天、住兩夜，有的玩一天半。如果羅馬就是你的主要旅遊目標，你應該一開始就尋找天數停留較多的團體，或者在此脫團留下。

思維 3：在行程中有沒有安排徒步之旅？

　　會想到有沒有徒步之旅，應該是對羅馬已有基本概念的人。因為遊覽羅馬舊市區，唯有徒步最能細細品味。

　　通常旅行團都是以直接搭巴士到門口的方式做城市遊覽，這樣不但節省時間，也不容易迷失團員。不過，旅行團到了重要城市（例如：倫敦、巴黎、羅馬），都會再請「地陪」來解說。該團如何於當地安排行程，也全由他決定。關於有無徒步這點，您事先請問旅行社人員也未必有答案。最好在前一夜（他通常會先陪整團辦理住房手續）先詢問地陪，再視情況決定個人的自助遊動作。

思維 4：研究風味餐的內容，以及放棄是否可惜？

　　如果想要吃行程上的風味晚餐，意味著您很可能一整天都得跟著團體走，完全失去自助

遊的空間。不跟團嘛，又怕自己找不到該餐廳的座落地點。

　　其實您可以計算：放棄晚餐損失多少錢，以及值不值得只爲這些錢，浪費掉可以好好遊覽的一天。再說：眞想吃當地的風味餐，絕對有不少餐館可選擇。最大的差別只在於去旅行團所安排的那家，您不必再另外付帳而已。

第七天：羅馬—比薩—翡冷翠

驅車北上比薩參觀世界奇蹟之比薩斜塔；午餐後繼續前往文藝復興基地翡冷翠，抵達後隨即市區觀光：多摩大敎堂、受洗堂天堂之門、市政廳廣場等藝術精品。

思維1：全程到底要搭多久的車？

　　以本例來說，在晚飯之前，所有的參觀時間最多僅四小時，萬一早上還要先遊羅馬，那分配到另外兩地的旅遊時間將更少。

思維2：翡冷翠與比薩的旅遊特性？

　　比薩只是一個單獨的景點，但佛羅倫斯(翡

冷翠）則是一個包含數處不同景點的小城。所以前者的遊法很單純，自己走的話，只要在導遊所宣佈的開車時間，準時上車即可。至於後者，則包含了景點的選擇與路線的串聯。

按理，在翡冷翠的充分旅遊時間大約是兩天，現在只有半天，只能選擇重點。一般旅行團一定會帶你去當地最重要的地方（例如聖母百花教堂），想做自助遊者，也是從此定點開始，斟酌景點的遠近及所耗的時間選擇之。

思維3：下午進入翡冷翠，一直遊玩到晚上，和當晚才到，明早展開遊覽，一直玩到午餐，在行程上都是半天，但這兩者有無差別？

對想做參團自助遊的人來說，前者遠較爲有利。因爲您可以一到翡冷翠就開始自己走，只要晚上回到旅館就行了。在另一種行程若想脫團，較不容易掌握離開這城市的時間。如果不幸加入後者的團體，還是可以到吃午餐的餐廳與全團會合，但是在一個陌生的城市裏，要找到某間特定的餐廳並不容易。

思維 4：當晚住在市區或郊區？

　　歐洲城市幾乎都有讓「探照燈」打亮主要公共建築的夜景。在南歐看見這樣的美景，通常都在八點之後（以夏天的旅遊旺季推算）。如果到了中歐、北歐，夜景將出現得更晚。

　　住在市區，可以先在旅館休息，梳洗之後再外出欣賞，萬一住在郊區，除非你是個願意叫車進城的有心人，否則就與夜景絕緣了。

請立即思考

　　在翡冷翠這種地方不大又充滿特色的小城做自助遊，絕對比跟著團體走有趣。既然已經如此方便地跟著團體來到翡冷翠，晚上的旅館也有了著落，再來就是看您自己該如何安排這半日的自助遊。

> **第八天：翡冷翠—威尼斯**
>
> 專車前往水都威尼斯，抵達後搭船前往聖馬可大廣場，參觀風格獨特的聖馬可大教堂，及中古時代威尼斯王宮（道奇宮），宮內展示十字軍東征之各式武器及寶物，並經嘆息橋，參觀中古世紀的水牢後，前往水晶玻璃工廠觀看示範表演。

思維 1 ：重複前一日的思維。

在旅行團的行程中，有許多是相同的旅遊「模式」在不同的日子裏一再重複，因此前一日的思維要領，今日得再重複進行。不過威尼斯的城市特性不同於翡冷翠，因此參觀的方式也不會和前者相同，當您計畫今日的自助遊行程時得特別留意此點。

思維 2 ：瞭解需要自行付費的遊程？

在威尼斯乘坐「拱多拉」就得自己付費。因此您可以考慮，究竟是自己乘坐還是跟團乘坐。拱多拉的計費方式，採每條船使用多少時

・住在威尼斯市中心或郊區，對個人自助遊的行程設計有相
　當大的影響。

間而定，與乘坐的人數無關。團體通常是六人
共乘一船，這雖有多人分擔船費的好處，但加
入導遊的佣金，與四人乘坐的差額有限。當您
自行安排乘坐時，在威尼斯的整個下午便可全
然不受團體乘船時間限制而自由活動。

請立即思考

　　威尼斯市區的旅館較少，所以住郊區的機

率很高。參團自助遊者除了可能按自己的意思乘坐拱多拉遊覽外，也應該不會錯過夜景一直玩到天黑。萬一旅館在郊區時，您該以怎樣的方式回去旅館？請注意：在威尼斯城內並無計程車可搭！

第九天：威尼斯—米蘭—盧森

專車經義大利工業大城米蘭，瀏覽米蘭大教堂雄偉之風采後，途經世界最長的聖哥達公路隧道前往瑞士度假勝地盧森。

思維 1：經過米蘭，只瀏覽教堂會不會可惜？

可以看得出來，在米蘭的停留時間很短，而且主要的活動應該是吃午餐。雖然一定會帶著大家去米蘭教堂做短時間的瀏覽，但大概不會包括買票登頂的行程，此外，也不會有充裕的時間去逛教堂旁邊的商場。這些情況，都要事先估計進去。

思維 2：可以認真考慮在此徹底的脫圍？

由於馬上就要再前往瑞士，想自助遊者的

空間不大，因此可以好好考慮從米蘭徹底脫離團體，展開真正的自助遊。

有名的購物都市米蘭，不但市內商店櫛比鱗次，賣的物品也是又好又便宜，名牌服飾的價格可能還不到台灣的一半。對於懂得也喜歡購物的人來說，就此脫團自助逛街，或許可以在米蘭買到值回全部旅費的流行服飾、皮件。

從米蘭脫團的自助遊者，可搭IC快車直達羅馬，再停留數日補回前幾日遊覽羅馬的不足，然後再從羅馬轉機回台北。

思維 3 ：所謂經過「隧道」的意義？

經過最長的橋與最長的隧道，在旅遊的感覺上截然不同。通過長橋，通常有美好的風景伴隨兩側，至少也有冗長的橋樑可看，但在隧道裏，卻什麼也瞧不見，而且愈長的隧道愈叫人覺得不耐煩，最後只是巴不得趕快重見天日。

思維 4 ：到底幾點到盧森？

除了中午在米蘭活動外，又是一整天在坐車。如果你已先計算過公里數，便應該知道大

概要到晚上才能開到盧森。另外一個要計算的是：當日在瑞士與義大利所分別行駛的公里數，這與今日車外風景的好壞息息相關。在歐洲乘車趕路時，以在瑞士最叫人感覺心曠神怡，因為瑞士境內的湖光山色渾然天成，有如圖畫般美麗。

　　由於白天差不多都待在車上，停留在米蘭的短暫時間，想做自助遊也沒有施展機會。不過，倒可利用今日好好調節體力──利用上午睡覺，下午醒著看山水，等晚上到達盧森後，即展開自助夜遊，欣賞中世紀的魅惑夜景。

第十天：盧森─鐵力士山─盧森
早餐後專車沿盧森湖畔赴鐵力士山山腳，改乘登山纜車或360度旋轉纜車登頂，峰頂積雪盈尺，極目遠眺，氣勢浩瀚蔚為奇觀；下午自由漫步盧森湖畔或中古世紀的木橋，舊城古老的街道或購買瑞士著名的手錶。晚餐安排瑞士風味餐。

思維 1 ：登上鐵力士山的意涵？

　　該不該爬上這座又高又冷的山頂呢？就參團效果而言，一定要上，可是也因為要上山，從旅遊的第一天起，您的行李內就多了一件厚厚的冬裝，而且全程中可能只有在鐵力士山用得上。對打從一開始就到歐洲做自助遊的人而言，這真是浪費，所以只有參團，在無需顧慮行李多寡的情況下，才能無負擔地做出這種浪費。

思維 2 ：下午自由活動的安排？

　　是在盧森徒步逛街、購物，還是搭船遊盧森湖？在一個小鎮做自助式的自由活動，遠比在一個大城市自在、悠閒許多——因為大城市交通狀況複雜，而且有許多景點要取捨……。

　　盧森其實很小，即便最遠的景點，從火車站走半小時路亦可抵達，而且行走之時，沿途皆有風景建築可逛可看，絕不只僅是在「趕路」而已。如果您就住湖邊的旅館，那自由活動起來就更方便。

　　雖然您是在參團，但在盧森的下午與晚

上，卻會讓您擁有以自助旅遊者的閒適腳步，
細細品味歐洲精緻文明的機會。

第十一天：盧森—迪戎—子彈列車—巴黎
早上專車前往法國東部迪戎火車站，搭乘
世界最快速的子彈列車前往世界著名的花
都巴黎，抵後迎往飯店休息。晚上，可自
由閒逛或自費參加夜總會節目。

思維1：為何有搭火車的安排？有與無的差別
　　　　何在？

　　從迪戎搭火車到巴黎，約比搭巴士節省近
一半的時間，尤其所搭乘的是子彈列車，可以
讓遊客享受到以兩百公里以上的時速，飛馳於
歐洲平野的快感。即便沒興趣看風景，在平穩、
恆定的子彈列車上，也是睡覺、休息的好地方。

思維2：幾點進入巴黎？

　　很多人遊歐洲以巴黎為首要目標。但不管
是從阿姆斯特丹搭車來（這也是許多旅行團常
安排的行程），或從迪戎搭子彈列車來，到巴黎

都是將要吃晚飯的時間了。因此雖在巴黎住三夜，但第一夜的白天並不是停留在巴黎。

思維 3：團體在巴黎的夜間活動？

通常旅行團會帶團員做的夜間活動是：看「紅磨坊」秀、乘船遊塞納河，或是登上巴黎鐵塔。這些活動約可在兩個晚上內安排完畢，不過都得另外付費（包括交通費）。既然來到巴黎，絕不能輕易放棄花都的夜晚，而且這是行程的最後一站，做參團自助遊者已無保留體力之必要，可以放心地玩到最後上飛機為止。

第十二天：巴黎

全日巴黎市區觀光：遊覽花都名勝，經歌劇院、凱旋門、協和廣場、香榭大道、巴黎鐵塔攝影留念後，再前往文化藝術寶庫羅浮宮及聖母院參觀。

思維 1：「經過」的意涵？

所謂「經過」是指：您坐在車上，然後開車通過，還是可以下車遠觀？前面曾提過，有

些旅行社會事先標明那些景點可下車參觀，那些可以進入，但這都不是定數。屆時很可能因實在無法停車，或時間趕不及，而稍有變更。

思維 2：最後是否真的停留羅浮宮美術館？

這是一項很好的安排。在最後一個景點，如果您覺得團體的參觀時間不夠，就可再自己留下欣賞，也不用擔心遺漏掉其他行程。

但這也像上個思維一樣，一切充滿變數，而且一定得等到當日、當時才知曉，所以做參團自助遊者，一定要有隨時可應付各種突發情況的應變計畫，來達成自己的旅遊目的。

請立即思考

做參團自助遊的人，不必介意團體如何安排夜間活動，如果您的自助遊活動從下午就已開始，更可隨著個人的計畫「順道」安排。例如，在旅行團遠觀過巴黎鐵塔後，自己去登鐵塔，然後到塔前的碼頭乘船遊塞納河，或是自己去聖心堂，再下山看看紅磨坊秀。請試著自己安排今日的巴黎行程。

第十三天：巴黎—凡爾賽宮—巴黎

上午驅車前往世界著名的凡爾賽宮，古色古香的陳設擺佈，名家手筆的繪畫及後宮的御花園，處處呈現路易十四的輝煌藝術成就。下午您可自由漫步於香榭大道，購物逛街，或悠閒安坐於露天咖啡座，親身體驗法國的浪漫風情。晚上特別安排法國風味的惜別晚宴。

思維 1：還有多少景點要看？

　　雖然兩天內已看了很多地方，但巴黎的風景點最少可遊一個禮拜。所以十四日下午的最後自由活動時間，得善自把握。

　　請留意這兩天在巴黎市區搭車所經過的地方，看有沒有特別想重去那裏，您可利用半天的自由活動時間，讓自己真的置身此地。

　　早就有新目標要看，或是想買點什麼的人，就得特別注意今天到底是星期幾，要注意像週日商店不營業、週一美術館可能不開放

・在巴黎旅遊可以安排適當時間到咖啡廳享受悠閒時光。

……等等。巴黎市內的交通極為方便。在你自助遊巴黎的時候，如果弄不懂地鐵怎麼搭乘，就直接搭計程車，可以節省許多的時間、精力。若能找到幾位團裏的「同路人」共同分擔車費，就不會覺得價格上很不划算。

思維2：是否要再延伸行程？

　　行走到這裏，參團自助遊者已將「參團」的功用發揮到最大極限。若還嫌不夠，可考慮

繼續在巴黎留個幾天做自助遊，或前往這次沒
有去的阿姆斯特丹、布魯賽爾……等地。

可是這樣的停留計畫，一定得在參團前先
做好。不管您想再留下多久，都得特別注意回
程時，由巴黎（或其他地方）飛到倫敦，再轉
機直飛台北。您固然可再自行買票畫位，但繼
續使用延期後的團體票（請注意要不要加錢），
通常是比較划算的選擇。

思維3：行李的處理？

明天就要回去了，今夜一定得先整理好行
李。首先，得將易碎物品（例如：瓷器）好好
包裹，或是將這趟所買的衣服、禮品包裝拆解，
以節約裝填空間。要是有預感自己的行李箱已
經裝不下，那就得利用今天下午商店還開的時
間，趕快再買一隻新行李箱。

第十四天：巴黎—倫敦—台北
上午整理行裝或自由活動，下午搭機經香
港飛返台北。

思維 1：離開前方不方便做自由活動？

　　只要一查飛機時刻表，就知道今天早上能做自由活動的時間很有限。除非旅館的附近就有風景名勝可看，否則對於所有要跟團回去的人來說，這時或許也沒什麼特別的心情，再自己去搭車遊玩。

第十五天：台北

今日抵達台北。

第五章
參團自助遊
每日實況報告
（東南亞團）

用再多文字解釋，都不如具體呈現一次參團自助遊的「每日活動實況」，更容易讓人瞭解此種遊法可能獲致的成效。

筆者所參加的旅行團，是在「泰、新、馬、港」四國做十二日遊的東南亞團，雖然很多旅行社都有類似的行程，可是每一家的參團價位與活動內容未必完全相同。為了讓調查報告客觀持平，筆者在經過比較各家行程後，特別選擇價格上「不是最貴，也不特別便宜」的中價位團體。

至於參團的自助遊計畫，亦模擬最容易執行且大多數人最有可能安排的——不在最後一

站香港繼續留下，不事先出發到泰國，亦不在行程中途結束參團行——筆者只是利用既有的行程，安排個人自助計畫。

承辦這項旅遊的，是一家頗具規模，而且聲譽卓著的甲級旅行社。

販賣該項旅遊「產品」的小姐，一開始就據實相告：「東南亞團由於價格偏低，所以免不了會有一些採購行動⋯⋯」但她特別強調：「我們的領隊絕對會儘量壓抑各國導遊的採購要求！」

她說價格偏低，乃是不爭之事實。因為筆者的參團費（包括機票、機場稅捐、全程的食宿、交通和部分門票），只比自己去購買的全程機票，多了不到一萬塊新台幣，這根本不夠應付四個晚上的四星級旅館費，而筆者所加入的旅行團，可是要整整玩上十二天呢！

筆者當場表示：個人並不討厭採購，只要不是「誇張」到整天都在採購，或者別發生像報上說的「沒買到某個數額，導遊不讓顧客出門」等事就可以了。

　　那小姐即刻保證：「敝公司的團體絕不會有這種事！」

　　該團的全部行程安排是：

第一日：搭機由台北經香港轉機飛往曼谷。

第二日：上午遊覽曼谷「水上市場」、「毒蛇研究所」，午餐後先參觀「鱷魚潭」，再前往芭達雅。

第三日：全日停留芭達雅。早餐後搭船出海前往格蘭島，沿途從事各項自行付費之水上活動。

第四日：上午參觀東芭樂園，午餐後搭車返回曼谷。

第五日：遊覽曼谷的玉佛寺、大理寺……

第六日：曼谷市區遊覽。晚餐時搭機飛往新加坡。

第七日：全日新加坡市區遊覽。夜晚至聖淘沙觀賞水舞。

第八日：上午遊「飛禽公園」，午餐後搭車前往馬來西亞之麻六甲。

第九日：參觀麻六甲市區，然後搭車前往吉隆
　　　　坡，隨即遊覽「清眞寺」、「黑風洞」、
　　　　「製錫工廠」、「國家博物館」……等
　　　　地。

第十日：飛往香港。下午遊覽「淺水灣」、「虎
　　　　豹別墅」。晚上觀賞「太平山」夜景，
　　　　並於船上享用晚餐。

第十一日：全日遊覽香港。

第十二日：上午自由活動，午餐後飛返台北。

　　在這行程裏，筆者已事先瞭解到可以做自
助遊的時間是在第三、五、七、十一整日，然
後在第六、第九、第十日的下午，以及第十二
日的上午，可以伺機而動。整體的活動空間可
謂不小。

　　不過，停留在泰國的第五、六日，新加坡
的第七日，和香港的第十一日，已可預料到會
在參觀行程中，加入一連串的採購活動。屆時
能否順利自助，還必須「仰仗」其他團員的購
買力，或是在行程中和當地導遊所套的交情。

即便那幾日實在「不好意思」脫身，筆者也有
最壞就是跟著大夥去商店逛逛的心理準備，因
爲所繳的團費實在和應付的旅遊成本頗有差
距。

行前說明會上，筆者取得這次東南亞團的
確實飛航時刻表和住宿的旅館名單。查對之後
發現，除了曼谷首夜和吉隆坡的旅館未被列入
該國主要旅館目錄外，其餘皆榜上有名。也就
是說，最少會有九個夜晚，住宿品質已有保障！
而且這些旅館大多位於市區，很方便實施筆者
已經擬好的自助遊覽計畫。

此外，筆者也得知這一團的人數僅十六
人。比起那些動輒三、四十人的大團，我們比
較容易得到領隊、導遊的服務與照顧。

前述這些，都是筆者在出發前已知的「利
多」因素。至於最不妙的就是因爲人數這麼少，
或許會因購買力不足，導致泰國與香港的自助
計畫受到某些干擾。

真正開始遊覽時，結果又如何呢？爲了讓
讀者更明白旅遊「實況」，以下逐日公佈筆者之

隨團日記。預先說明：我們這一團人來自台灣各地，年輕者約佔三分之一，大部分是五、六十歲之老先生、老太太；全隊最年輕者爲旅行社所派出的領隊小姐。

下列日記，以顯示「參團後的每日活動內容，以及旅行社如此安排給筆者個人或其他團員的感受」爲主，不刻意著墨於行程中各風景點之介紹。

以下爲每一日的參團紀實——

時間：第一日

地點：台北、曼谷

全團在中正機場集合，搭下午兩點的班機到香港，再轉機赴曼谷。

通關走出曼谷機場已經是晚上八點。我很遺憾：該團爲何不能早點從台北出發？是早上的班機客滿？還是怕我們太早抵達，旅行社得多負擔接待費用？行前我曾比較過幾家旅行社的行程表，好像都是安排晚上才抵達曼谷。

有位第一次出國的團員告訴我：「實在迫

不及待地想馬上透過自己的眼睛，看看『泰國』和『台灣』有什麼不同？」而現在，四下漆黑，什麼也瞧不見⋯⋯

在旅館進餐時我發現：整個餐廳全部是來自台灣的中國人，好像今天前來曼谷的國人，都被安排到位於郊外這間名不見經傳的旅館。舞台上不斷演唱的台灣流行歌曲，和吵雜在耳際的國台語談話喧嘩聲，使人一點也沒有出國的感覺！

望著餐廳內比台灣還像台灣的氣氛，我實在懷疑窗外那片黯黑的土地，是否真的就是泰國。這和上次個人到泰國做自助旅遊，第一晚就跑到供奉「四面佛」的廟宇領略泰國風情的感受截然不同。

時間：第二日

地點：曼谷、芭達雅

如果真的想看「水上市場」，我不明白旅行團為什麼直到八點半才離開旅館？是不是怕起得太早，會引起團員抗議？

．東南亞地區是從事參團自助遊者可以好好發揮的旅遊地
　區。

　　總之，當我們開始搭船遊覽時，湄南河道已是一幅「船去河空」的稀落景像；雖然還是有幾條小船，划來向我們這些觀光客兜售物品，但和風景明信片上車水馬龍的熱鬧景況相去甚遠。

　　下午坐了近兩個小時的車，去「鱷魚潭」看人鱷大戰，又坐了兩個小時車才到芭達雅。我約略估計了一下：今日在遊覽車上共耗去六個小時，參觀「水上市場」、「大理石寺」、「鱷魚潭」，合計尚不到三小時。坐車的時數竟為遊覽時間的兩倍。

　　不過，今夜住宿的飯店相當豪華，與昨夜所住有天壤之別。如果不是參團由旅行社安排，而是我自己做自助旅遊的話，看到這家飯店的裝潢與格局，我絕對喪失詢問價格的勇氣！

　　晚上獨自前往芭達雅鎮上逛夜市，除了看了幾場泰國拳表演賽外，也進入一間氣氛很好的海鮮店，吃掉一大盤鮮肥的龍蝦沙拉。猶記上回從曼谷前來芭達雅，還彎費心思地詢問路

徑，再搭冷氣巴士過來。這次參團，可是一點
也不花腦筋的直接置身此地。一想到今夜住宿
的那家豪華花園旅館，心中便泛起難以言喻的
滿足感。

時間：第三日
地點：芭達雅

今日可以做自助旅遊，但如果自助也是想
去外海的話，還是跟著團方便些。

早上先坐大船，再換乘小艇前往格蘭島。
眾所周知的水上摩托車、降落傘……等水上活
動，皆在前往格蘭島的搭船途中進行。由於本
團僅十六人，再加上那些上了年紀的人，不喜
歡這些刺激活動，所以才十點多鐘，我們就已
抵達格蘭島。比同時由芭達雅出發的台灣團體
都快。

趁著在島上的自由活動時間，我趕忙去問
船家「包船遊覽早上這條路線」的價格，結果
發現上下限差距頗大。聽說此地還有一些專門
詐騙人單勢孤觀光客的「黑船」；上船前船老大

明明說好三百泰幣，但下船時跟你要的卻是三百美金。我的一位朋友曾在芭達雅被狠狠敲了一筆。此刻身在團中，一切有人安排，怕被敲竹槓的困擾便不存在。

　　島上艷陽高照，溽熱襲人，午餐後，全團便趕緊折返旅館。由於時間尚早，我便趕忙從事參團後的第一次正式自助活動——租輛吉普車開往芭達雅郊區遊玩。本團導遊也另外幫團員安排可以自行決定參加與否的泰國式馬沙雞。不過像這類附加行程（包括：水上摩托車、降落傘、人妖秀……等等）都得自行付費。

時間：第四日
地點：芭達雅

　　我發現一件很有趣的事：第一天跟我們同機飛來泰國的其他團體，好像在追逐本團似的，一直在我的前後左右出現。

　　各團體搭不同的車，到相同的遊覽地點，到相同的餐廳用餐，到相同的商店購物，住宿的旅館或許不同，但遊玩的路線、時間幾乎一

模一樣。今天在「東芭樂園」欣賞大象表演，我又瞧見許多張一路上已打過招呼的熟面孔。雖然大家都是這樣在玩，但參團費用卻彼此有高低之別！

很多台灣的團隊，都是一早就離開芭達雅，本團因為出了臨時意外——今夜在曼谷訂不到房間，所以被安排再多住一夜。上午除了去看車程僅半小時的「縮景園」外，整日都是自由活動。團員中雖有少數人不滿導遊把我們丟在旅館休息，但我卻相當珍惜這段莫名其妙得來的自由時間。

下午悠悠閒閒地泡在飯店的漂亮游泳池中時，我真不敢相信現在是在「參團」當中。雖然能讓自助旅遊的感受在今日出現，是計畫之初全然預想不到的意外，但遊覽芭達雅的兩天三夜，可比我過去來此做「自助旅行」的感受舒適、愜意，也省錢多多！

時間：第五日
地點：芭達雅、曼谷

因爲在芭達雅意外多留一天，所以曼谷的自助遊計畫也立即更改。

上午一定得坐車回曼谷，不可能另外安排什麼；下午聽說安排的是參觀「玉佛寺」和「皇宮」，減去在這兩個景點的停留時間後，我想應該不會留下太多空檔……所以我打算跟著團走，才可以比較方便地去吃今晚的海鮮大餐。就算在參觀過後導遊安排採購活動，損失也不會太大。

果然，在玉佛寺這座巍峨寶刹遊覽兩個小時後，接著就是去購物。我也很好奇地暗做採訪，觀察常令人詬病的泰國購物活動究竟是怎麼回事。

今晚在大飯店所吃的海鮮自助餐，眞值得大書特書，因爲從第一日迄今，我們所吃的食物泰半不怎麼高明。雖然行程表印的那些「大酒家」、「海鮮樓」，家家名稱聽起來頗像回事，但一看見餐廳，就可猜想到絕對沒有印在紙上的名字動人。

我很清楚「錢」繳得實在不多，所以對飲

食也不致有太高奢求。面對今夜豐盛的各式海鮮，感覺像是天外飛來的。我去取食物時，也聽到兩位胸前掛著旅行社徽章、忙著將新鮮大蝦夾到餐盤裏的孩子，一臉歡愉地用國語說：「來泰國這麼多天，今晚吃得最好！」

時間：第六日

地點：曼谷、新加坡

終於要離開泰國前往新加坡了，而今日也是赴泰以來參團感到最不自在的一天。

按我原先計畫，是打算做自助遊到曼谷的商業區購物，可是因為身體不舒服，沒有逛的心情，便臨時決定跟隨團體的遊覽車行動。

上午離開旅館後，以十來分鐘看完「金佛寺」，導遊便在車上宣佈：「行程表上的節目，都帶各位看過了。」不用說，接下來就是前往導遊所屬的旅行社老闆所開的店，以及到各種專賣觀光客的店去採購。

大約有三分之二的團員買得很愉快，什麼泰國鑽石、鱷魚皮件、泰絲、各式膏丹丸散等

中藥，大包小包，琳瑯滿目。整個過程中我倒
沒看見任何「強迫購買」、「強制推銷」的事發
生。或許是本團人數雖少，但採購實力堅強，
所以只看見算著帳單、笑得合不攏嘴的導遊，
倒沒發生任何不愉快的事。

　　下午導遊心花怒放地用遊覽車載全團到少
數團員要求前往的百貨公司。這裏是我原先的
自助計畫中想去的地方。幸好飛機是在晚上起
飛，也幸好其他團員已經在觀光商店裏買了許
多東西，所以讓我誤打誤撞地完成了一部分的
自助計畫。

　　前述那些觀光商店，往往擠滿人山人海的
台灣客，而在百貨公司裏，從頭到尾就只看見
我們這團的人而已……

時間：第七日

地點：新加坡

　　很吃驚！沒想到早上看完「紅燈碼頭」、
「花葩山」，新加坡導遊就宣佈今日的觀光行
程結束，總共才玩了一個多小時。

　　接著被帶去華僑開的藝品店、藥店採購以「特惠價」優待台灣同胞的物品。我私下請教導遊：「難道不去飛禽公園、植物園嗎？」導遊回答：「明天上午才去。」

　　由於飛禽公園距市區頗有一段距離，自己搭車過去不是很划算，因此我早就計畫隨團遊覽。今日既已不去該地，到聖淘沙島看水舞又是晚上的節目，因此我現在就可以放心地去執行新加坡唐人街一帶的自助遊計畫，只要晚上再到碼頭與旅行團會合，一起乘船前往聖淘沙即可。

　　午餐時，導遊適時提供「今天下午可到印尼的小島去玩」的行程建議，不過想去的人得另外繳交兩千元新台幣，很多人欣然接受「只需花這一點錢，就可再玩一個國家」的提議。我和團中數位不想去小島的年輕人，也很高興下午又得到一段「不不損及參團權益」的悠閒時光，真可謂皆大歡喜。

　　下午徒步遊逛新加坡唐人街時，我再次忘記自己是在參加旅行團，感覺倒像是自己搭機

到新加坡來遊覽似的！

時間：第八日

地點：新加坡、麻六甲

　　花一上午時間紮紮實實遊覽「飛禽公園」、「植物園」後，全團便到新、馬交界處，換乘馬來西亞的遊覽車前往麻六甲。整個下午都在車上，一共坐了四個多小時車吧！

　　愈是長途乘車，愈顯示出本團人少的優點，和旅行社當時保證「絕不因人少而改乘小巴士」承諾的重要性。在四十二人座的大冷氣車上，幾乎每個人都「攤平」在二至三張座椅上，舒適地進入夢鄉。如果是自己搭巴士，就未必如此愜意。

　　抵達麻六甲已是華燈初上。晚飯後，團員三三兩兩在夜市閒逛，下午的一陣長眠，使每個人精力充沛。即使今夜住的是很貴、很精緻的五星級飯店，也沒有人願意待在房中享受。

時間：第九日

地點：麻六甲、吉隆坡

很想好好逛逛麻六甲，但全部的參觀時間只有一個半鐘頭，每次下車前聽馬來西亞導遊說「二十分鐘回到車上集合」，我就心中一緊，雖然我覺得時間不夠，可是也有團員覺得很多了，好些人是僅參觀十分鐘就回到車上。

事先早就知道：在麻六甲的上午即便有自助計畫，亦無時間且不太方便施展（因為必須隨團前往吉隆坡）。這是本團在此行程上的一大弱點。但由於事前早已瞭解，也知道麻六甲的行程如此趕，可以讓其他地方得到更充裕的自助施展空間，所以心情上較能釋然。反正參團自助遊本來就是充分考量利弊得失後所做的選擇。

坐了兩個多小時的車子趕到吉隆坡午餐，餐後立即展開遊覽。下午行程安排得相當緊湊，短短三、四個小時，除了參觀「黑風洞」、「清真寺」、「國家紀念碑」……等名勝外，還包括製錫工廠和一所表現馬國風俗、文化的博物館。

我向來很喜歡馬來西亞，可惜本團在此地

的停留時間實在太短。如果這個行程能改為
泰、新、馬、港十三天，在馬來西亞的麻六甲
或吉隆坡再多留一天，參團自助遊的空間會大
很多。在本團的行程安排裏，如果想讓參團自
助遊的效益發揮得更完美，應該可以在麻六甲
或吉隆坡跟旅行團說再見……最後再配合班機
時間，到香港做自助遊覽。

時間：第十日
地點：吉隆坡、香港

　　一大清早就從馬來西亞出發，所以即使飛
行四個小時，到香港也才剛過午餐時間。下了
飛機，立即前往「虎豹別墅」、「淺水灣」。這些
景點都無需門票。

　　接下來，又是到免稅店購物。我則在回到
市區後，先前往今夜住宿飯店所在地的銅鑼灣
一帶逛街。等我回到飯店時，全團皆已住進飯
店，我的行李也早被服務人員送進房間裏。

　　晚上先搭船遊覽維多利亞港，再上太平山
觀賞夜景。遊覽車上，香港導遊不時介紹澳門

的好處，又招攬大家明天到澳門觀光。這可得另外付費，參加者每人得繳交一百美金。

　　我這次的自助計畫中並不包括澳門，如果明天澳門成團，我又可很放心地去「香港仔」和「赤柱」進行自助旅遊計畫。

時間：第十一日
地點：香港

　　早上全團被帶到「尖沙咀」的各大免稅商店購物，快中午突然接獲通知：「澳門簽證已辦妥，趕快去碼頭搭船。」於是全團匆匆由九龍殺奔香港島，因為怕趕不上船，所以急迫到連吃飯的餐廳都臨時變更。這一去，直到夜晚十一點多才回到旅館。

　　以上情況都是其他團員告訴我的。當我從香港導遊口中確認今天不會去海洋公園時，就獨自單飛了。整日自由自在好像自己來香港做自助遊一樣。

　　我來過多次香港，相當瞭解台北、香港來回機票、兩夜的住宿，以及三日的飲食、交通

・地緣關係使香港經常成爲東南亞團所安排的最後一站。

大概得花多少錢。審度支出，這一趟參團行的
香港的部分等於是免費賺到的。

時間：第十二日
地點：香港、台北

在三十七度的高溫下，以兩小時遊過「海
洋公園」，午餐後，立即搭機回台北。

經過多日相處，一些氣味投合的團員已經

結爲好友，吃飯、坐車都儘量靠近。而我，雖然是經常脫隊遊覽的獨行客，但也得到許多關懷的友誼。常有團員問我：你自己出去都不怕迷路嗎？也有人在每天吃早餐時，都會注意我到底還在不在，有沒有出事！

我過去在自助旅行末期時常感受到的孤寂感，從未出現於參團自助遊的情況中，因爲即便你「自助」得相當厲害，幾乎一到當地就脫團行走，但總還是會跟團員一起搭機、搭車，也經常一起吃早餐或晚餐。有這麼多人可以與你共處，實在不容易寂寞。

不同年齡、性別、職業、教育程度的團員，對這次參團旅遊各有不同看法。以觀光點的停留時間來說，有的人覺得很充足，只要再多待一分鐘就覺得導遊有「灌水」之嫌，但也有人認爲這只是在走馬看花。

但是看法偏向後者的人，也並非在每一景點都這麼想。像遊覽玉佛寺，我個人認爲兩小時不夠，而參觀金佛寺時，我也覺得十餘分鐘

不致太少。這其中固然有每一景點本身精彩程度的差異，但我在此更想表白的是：若非我是因為參團，可以不費吹灰之力地搭旅行團巴士到金佛寺，而是自己花功夫閱讀地圖、搭交通工具前去的話，對於只看見一座這樣的佛寺，我會感覺得不償失——以上這些，就是參團自助遊的好處。若是自助遊，我大概不會想去金佛寺。參團讓我多去一些地方，我既利用參團的優點，幫我解決一些旅遊上的麻煩，也可利用在參團中自助的方式，讓我在某些地方玩得更深入。

最後一天我問起大家對本團行程的「整體滿意度」，結果百分之百——即使是在旅途上曾對某事表達極度不滿的人，也都持肯定意見，並且一致認為：「如果再到泰、新、馬、港（此處指四個國家一起遊覽），還是會選擇參團，因為這樣確實比自助旅遊省事許多！」

可惜本團的成員除了在原先所安排（或是意外得到）的自由活動的時間外，在參團過程中伺機從事「自助遊」的人數頗為有限。我在

想：如果多數人都能在參團的同時，按自己的
意願與能力，去規畫參團中的自助旅遊活動，
並配合當時情況善加執行，那此行的收獲必然
更豐盛！

結　論

　　任何一種旅遊型式，都只是為了達成「個人旅遊目的」的手段。型式並不重要，如何妥善應用型式去獲取最大的旅遊效果才重要！

　　可是大多數的旅遊演講或著述，卻比較強調「自助」的旅遊；參加旅行團，長久以來被視為無啥大學問。筆者過去亦有類似看法。首次參團出國，已經是在自助旅遊二十多個國家之後；而且當時之所以參團，只是想瞭解旅行團到底在玩些什麼。

　　到了近兩年，筆者發現旅行團的行程安排愈來愈有「旅遊」味道，也愈來愈有供自助旅遊者發揮的空間……於是乎，一個全新的思考

方式也在心中形成：為何不能「參團做自助遊」呢？如果這樣的遊法，確實可以讓愛好旅遊的人獲得更大的旅遊效益！

本書所寫的「參團自助遊」雖然也是一種旅遊型式，但更是一項旅遊概念。筆者藉各種實例讓您反覆思索，絕對不只是為了告訴您，以後就採「既參團又自助」的方式出國，而是想讓您——在更深入瞭解景點、交通、住宿、行程安排……等旅遊相關元素後，可以更有「概念」地思考出一項弊端最少、最合乎您個人利益的旅遊方式。

就算您最後選擇「參團自助遊」，它也應該是有一連串的周密思維過程在先，那就是在參團前，預先做好整個行程計畫，才有可能在行程當中，儘量不損及參團既有權益的執行。

所謂：儘可能地去獲取參團與自助旅行的優點，並儘量降低兩者的弊害……正是「參團自助遊」所希望表現出的最高境界。

旅遊新思維　　　　　文化手邊冊 7

著　　　者☞李憲章

出 版 者☞揚智文化事業股份有限公司

發 行 人☞葉忠賢

責任編輯☞賴筱彌

登 記 證☞局版北市業字第 1117 號

地　　　址☞台北市新生南路三段 88 號 5 樓之 6

電　　　話☞886-2-23660309　886-2-23660313

傳　　　真☞886-2-23660310

郵政劃撥☞14534976

印　　　刷☞偉勵彩色印刷股份有限公司

法律顧問☞北辰著作權事務所　蕭雄淋律師

初版二刷☞1998 年 5 月

定　　　價☞新台幣 150 元

I S B N☞957-9091-73-0

E-mail☞ufx0309@ms13.hinet.net

南區總經銷☞昱泓圖書有限公司

地　　　址☞嘉義市通化四街 45 號

電　　　話☞(05)231-1949　231-1572

傳　　　真☞(05)231-1002

國立中央圖書館出版品預行編目資料

旅遊新思維＝New Travelling／李憲章著. --
初版. --臺北市：揚智文化, 1994〔民83〕
　　面；　公分. --(文化手邊冊；7)
ISBN 957-9091-73-0（平裝）

1.旅行

992.7　　　　　　　　　　　　　　83006550